全国高等院校产品设计专业规划教材

DESIGN
THINKING

叶丹 姜葳 著

设计思维

化学工业出版社
·北京·

内容简介

作为创造人为事物的设计是基于人的意志创造新的事物和关系。有别于科学思维的设计思维是构建型思维，是以结果为导向的思维模式，其过程不仅包括解决问题，也包括发现问题，从而使问题设定、解决和方案制定共同开展。本书阐述了设计思维的基本原理、思维特点和设计应用，内容包括设计思维导论、视觉思维、思考工具和设计研究等。全书力求通过大量的课题使读者体验设计思维的方方面面。

本书可作为产品设计、工业设计、数字媒体艺术等专业的教材，也可供行业从业人士和其他对设计思维感兴趣的人士阅读。

图书在版编目（CIP）数据

设计思维/叶丹，姜葳著．—北京：化学工业出版社，2021.12（2024.9重印）

全国高等院校产品设计专业规划教材

ISBN 978-7-122-40008-6

Ⅰ.①设… Ⅱ.①叶…②姜… Ⅲ.①艺术-设计-高等学校-教材 Ⅳ.①J06

中国版本图书馆CIP数据核字（2021）第208209号

责任编辑：张　阳　　　　　　　　　　　装帧设计：王晓宇
责任校对：王佳伟

出版发行：化学工业出版社（北京市东城区青年湖南街13号　邮政编码100011）
印　　装：涿州市般润文化传播有限公司
787mm×1092mm　1/16　印张10½　字数193千字　2024年9月北京第1版第2次印刷

购书咨询：010-64518888　　　　　　　　　　　售后服务：010-64518899
网　　址：http://www.cip.com.cn
凡购买本书，如有缺损质量问题，本社销售中心负责调换。

定　价：59.80元　　　　　　　　　　　　　　　　　　　　　　版权所有　违者必究

PREFACE 前言

全球产业形势正在发生深刻的变化,新一轮产业分工格局正在重塑。通观全球发展趋势,工业设计已成为现代制造业的重要组成部分,其价值深刻地影响着各国经济、文化、社会的发展。作为全球第二大经济体,中国政府高度重视设计产业,三次将其写入国民经济发展五年规划,以贯彻创新驱动发展战略。在实现"中国制造2025"目标的道路上,设计将发挥更大的作用。

为了适应未来的经济发展、科技创新,教育将发生重大变革。在课程教学中,教师已经越来越少地传授知识,而越来越多地激励学生思考。作为基础课程教材,应考虑如何引导学生进行自主学习和协同探究性学习,应该关注学生兴趣及动手实践、深层探究等学习行为,促进学生更为深入地去思考、探索。设计思维指向思维过程。本书突出作业设计的引领作用,从结果走向过程导向,要求不仅要看到学习成果,更要重视产生成果的思维与学习过程,强调一种深层学习,即观察、思辨、解构、设计等更为复杂、思维层级更高、综合性强的深度学习,包括自主学习中学习策略的运用、协同设计中的沟通交流等。

本书教学目的和要求明确,书中包含大量课题以及学生作业,完整地呈现了教学过程,可以作为产品设计、工业设计、包装设计等专业基础课程的教学用书。本书第五章及第六章由姜葳撰写,其他章节由叶丹撰写。全书由叶丹统稿。在本书出版之际,感谢杭州电子科技大学设计系师生对本课程教学内容开发和教学研究的参与和支持。特别感谢工业产品设计教学省级示范中心主任陈志平教授,以及设计系教师刘犀、潘阳、蒋玎玎、董洁晶、张振颖等。特别感谢杭州市科学技术委员会楼建人、王晓燕、庞飞霞等多年来对工作坊的大力支持!

限于著者的学识水平,书中或多或少存在不足,敬请专家学者及同行批评指正。

叶 丹

2021年9月1日于杭州下沙高教园区

CONTENTS 目录

Chapter 01 设计思维导论

1.1 如何思维 ... 2

1.2 从分析到构建 ... 5

1.3 设计与人为事物 ... 7

1.4 设计思维的特点 ... 10

1.5 设计方法论的演变 ... 13

Chapter 02 打开视觉思维之窗

2.1 从感觉开始 ... 22

2.2 形态契合 ... 26

2.3 折叠与收纳 ... 34

 2.3.1 "折"的三种形式 ... 34

 2.3.2 "叠"的三种形式 ... 36

 2.3.3 折叠与收纳 ... 37

Chapter 03 多向思维

3.1 发散思维 ... 46

3.2 非文字思考 52

3.3 类比和隐喻 55

Chapter 04 思考工具

4.1 思考视觉化 64
 4.1.1 图解思考 64
 4.1.2 视觉化工具 66

4.2 概念思考 ... 75

4.3 意象解构 ... 84
 4.3.1 意象 ... 84
 4.3.2 潜在的相似 86
 4.3.3 生物解构 88

Chapter 05 课题研究

- 5.1 概念设计——下意识 98
- 5.2 产品设计——外卖快餐 107
- 5.3 思辨设计·简单生活 113

Chapter 06 课题设计

- 6.1 认知与可视化 122
- 6.2 连接 126
- 6.3 折叠与收纳 137
- 6.4 隔断 141
- 6.5 协同设计工作坊 148
 - 6.5.1 智慧城市 149
 - 6.5.2 新材料EBM 151
 - 6.5.3 未来办公空间 154
 - 6.5.4 儿童教育玩具 157

参考文献 160

Chapter 01

设计思维导论

"设计思维"一词由两个常用词组成。这两个词在现代社会使用频率颇高,如"顶层设计""形象设计""互联网思维""计算思维"等。设计和思维应该是人类"与生俱来"的能力:原始人把一块兽皮稍作加工披在身上来抵御寒冷的行为说明那时的人类已经具备了设计能力;而人区别于其他动物的重要标志就是具有较高的思维能力。

由设计和思维结合而成的"设计思维"为什么近年来在教育、商业、制造业等领域越来越引起人们的重视?因为它是能为未来提供实用和富有创造性解决方案的思维方式。在弄清这种思维方式之前,我们先对"思维"、"设计"和"人为事物"分别作探讨。

1.1 如何思维

我们是如何思维的?

这个问题的答案就像"我们是如何走路的"一样简单而直接:正常人的本能行为。譬如某人出去旅游,看到沿途风景会发出"好美啊"的感叹;走累了,肚子饿了,他会想起香喷喷的包子。一路走来,他一刻也没有停止思维,而当问他"一路上你是如何思维的?"他可能一脸迷茫。

一只小狗会在院子里随地闻闻,如果天气突然变化,比如刮风降温,小狗可能会跑回屋内。而人在这种天气突变下会迅速判断是否会下雨,是否要带着雨具接幼儿园的女儿,是否取消晚上的露天酒会。思维能力低下的动物因环境变化和身体本能而动,因而是被动行为;而具备高端思维能力的人能根据尚未出现并且可预料的事情采取主动行为,人的这种思维能力包含了想象力、经验和知识。

现实中,人们的思维有相当多的时间处在随心遐想、看到哪想到哪、没有特定目标的状态,或者做做白日梦,这些都属于正常人的思维范畴。而人类社会发展至今靠的是有深度的思维能力走向现代文明的,比如"科学思维""理性思维""创造性思维"等思维方式。"如何思维"关注的重点正在于此——"深度思维"。

深度思维包含哪些因素?或者说用心思考与随便想想有什么区别?教育家杜威说得很明白:"思维只是随心所欲、毫不连贯地东想西想,是不够的。有意义的思维应该是不断的、一系列的思量,连贯有序,因果分明,前后呼应。思维过程中的各个部分不是零碎的

大杂烩，而应是彼此应接，互为印证。思维的每一个阶段都是由此及彼的一步——用逻辑术语说，就是思维的一个'项'。每一项都留下供后一项利用的存储。连贯有序的这一系列想法就像是一趟列车、一个链条。"① 这里所说的"一趟列车、一个链条"思维成果就是"深度思考"的关键因素：连贯、因果分明、互为印证的系统思考。靠刷刷手机看看视频获得所谓碎片化知识就不太可能形成深度思考。

思维可以简单地分为两种状态：一种是在日复一日的生活中没有需要解决的问题或者需要克服的困难，可以随心遐想，没有必要费心思量；另一种是有问题需要得到解答，或者模糊状态需要得到澄清。思维的结果会产生种种解决的想法，并且要检验这些想法是否有效。这个过程看似简单，实际上非常复杂，而且每个人处理问题的方法和结果千差万别。有的思维过程缺少章法，变得浮躁和肤浅；而有的思维缜密，有条理、有策略、有方法，往往经过一系列思索就有想要的结果。虽然每个人都会思考，但要思考得有深度是需要学习的。基本的思维方法有：抽象思维、逻辑思维和直觉思维。

"抽象"一词会让人想到看不清摸不着、不好理解的东西，譬如"抽象概念"等。其实，抽象是人类具有的最智慧的思维方式。举个例子：早期牧羊人在交易中需要计数，2只羊加上2只羊，再加上2只羊，总共6只羊，这就成了2加2加2等于6的概念。后来抽象成了2+2+2=6，这个"概念"和羊没有多大关系了，可以是6只鸡或6斗大米等。再后来就发展成"2×3得6"，如今成了小学课本知识。所以，抽象思维能力是人类对于概念的处理能力，可以把具体复杂的问题，通过"抽象组块"，浓缩成一个个较为简单的问题。它能将现实世界模型化，成为某些知识的能力。

思维是以概念为工具去反映认识对象的，这些概念又是以某种框架形式存在于人的大脑之中，即思维结构。逻辑思维就是将思维内容联结、组织在一起的方式。提升逻辑思维能力，能够帮助我们从已知的判断推导出新的判断或结论，以便解决问题。

大脑是人的思维器官，思考就意味着"动脑筋"。是否只有大脑才能思考？心理学家阿恩海姆则认为："一个人直接观看世界时发生的事情，与他坐在那儿闭上眼睛'思考'时发生的事情，并没有本质的区别。"② 就是说人的感官也具有思维功能，包括视觉、听觉、味觉、嗅觉、触觉。而艺术（音乐、美术、戏剧、建筑、烹饪等）就是诉诸人的感官表达对世界的认知，是人类不可或缺的认知表达。所以，艺术教育、劳动课、"做中学"等再次受到人们的重视。如果说艺术是以直觉思维为基本方法的话，科学就是以逻辑思维为基本方法。现实中它们之间并不是相互隔绝和相互排斥的，而是相互联系、相互作用和相互渗透的。图1-1是"思维练习"学生作业。

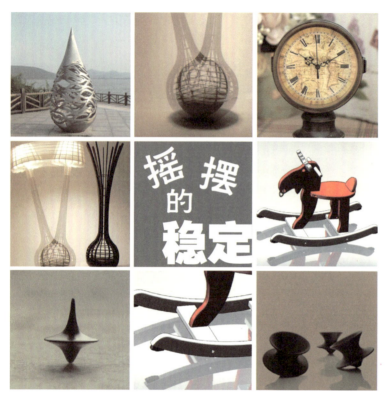

图1-1
从抽象到具体/摇摆的稳定/思维练习作业/宁莹莹/2018

未来，人类遇到问题时的解决方式不仅仅取决于知识，更取决于思维能力，具体地说就是要具备良好的思维习惯。"培养良好思维习惯时，最重要的因素就是要养成这样一种态度：肯将自己的见解搁置一下，运用各种方法探寻新的材料，以证实自己最初的见解正确无误，或是将它否定。保持怀疑心态，进行系统的和持续的探索，这就是对思维的最基本要求。"③

> 思考题：
> 1）对有些人来说，从小学、中学到大学就是"随大流"的结果，很少去思考为什么要上大学，毕业以后做些什么事情为社会大众贡献自己所能，这可不是随便想想的问题。就像"随团游"和"自由行"那样，后者需要一个完整的攻略才能成行。以一名大学生的现有条件，包括金钱、经验、时间等，做一份"西藏自驾游攻略"。
> 2）随着视觉媒体的广泛传播，我们的阅读越来越少了，这是否预示着视觉图像会替代以文字为基础的思考方式。你对这种现象有何看法？

1.2 从分析到构建

1869年，俄罗斯化学家门捷列夫研究出了人类历史上第一张化学元素周期表。这张表源于他的长期研究，通过发现元素的性质随原子的增加呈周期性变化的特点排列元素，其意义：一是可以有计划、有目的地探寻新元素；二是可以矫正以前测得的原子量；三是提升了人类对物质世界的认识。其重要的思维工具就是逻辑推理。

演绎和归纳是逻辑推理最重要的思维工具，是整体的、规律性的研究方法。演绎推理是由两个或多个前提得出一个结论。例如，基于"所有行星都是围绕恒星运转的天体"，以及"天王星围绕太阳运转"这两个前提，可以推断出"天王星是行星"。归纳推理是通过一系列的观察推断出结论。例如，观察到"直角三角形的内角之和是180度""锐角三角形和钝角三角形的内角之和也是180度"，得出"所有三角形的内角之和都是180度"的结论。

科学是研究自然规律和物质形态，是独立于人的意志的客观存在，不能有半点主观判断，所以要进行大量的观察、分析、猜想、验证等过程，是分析—验证型思维。没有大量的机械运动的经验事实，不可能建立能量守恒定律；没有大量的生物杂交的试验事实，也不可能创立遗传基因学说。

除了对客观物质世界的认知，人类面临的更多问题是如何与这个世界相处以及人类自身的问题，思维就不仅仅被视为像镜子一样是对客观世界的简单反映和描述。相反，思维的功能应该是预测、行动和问题解决，"新想法"不是把观察到的信息和数据放入现存的思维模式中就能解决的。从认知学角度看，以目的为导向，进入解决问题和细节探索阶段，在设想的循环迭代中，不断修正以后获得美好的结果，这是一种整体的思维模式。

东京大学教授横山祯德对这种思维模式作了具体描述："一般情况下，最初头脑中是不会闪现出了不起的灵感的，灵感都是在多次、反复思考的过程中突然出现的。因此，'假设'的思维就格外值得珍视。作为思考的过程，首先要产生假设，然后验证其合理性与有效性，最终舍弃平庸的、不满意的假设，重新提出新的假设，并继续进行验证。耐心反复进行上述过程提炼假设，通常会让思考者明白最初的假设是多么幼稚，从而能够提出其他人难以想到的假设。"[4] 这种思维特点是"构建思维"，而不是"分析思维"，其过程是反复进行假设与对假设进行验证，这种假设不是根据分析来进行归纳与演绎，而是需要在

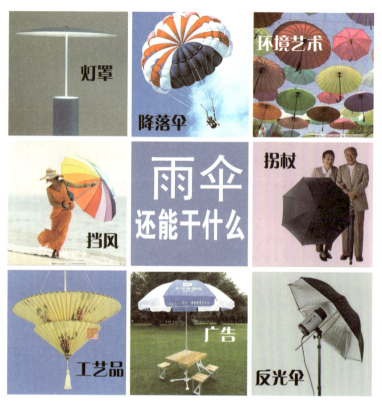

图1-2

同质异化类比/雨伞还能干什么/
思维练习作业/闫星/2015

某一点上进行尝试性构建，产生新的想法。这是一个反复的"迭代过程"，问题和可能的解决方案被同时探索、制订和评估。其过程不仅包括解决问题，也包括发现问题，从而使问题设定、解决和方案制定共同展开。

科学是分析思维，设计是构建思维。图1-2是"思维练习"学生作业。

思考题：

1）我们对宇宙中其他星球存在智能生命实际上缺乏发现，那么如何证明这种生命可能存在？

2）国内的网购和餐饮外卖呈不断增长趋势，随之而来的包装物成了垃圾的主要来源，给环境造成了很大的压力，你对这些问题有过思考吗？有什么解决办法吗？

1.3 设计与人为事物

什么是设计？顾名思义："设"就是设想，"计"就是计划。

早在手工业时代，生产方式与管理比较单一。比如做一个篮子，从头到尾都在一个工匠的手上完成，所谓心手合一，方得万物。工业化提高了生产效率，市场需求导致品种越来越多，于是出现了"设计"与"制造"的分工。工匠的手艺活由一个人变成了两个人来做，将产品的款式、材料、工艺等构想方案提供给生产部门的工作，叫做"设计"。现代社会已产生了众多的设计行业：建筑设计、汽车设计、工业设计，等等。其相同点是"造物"，这是狭义的设计；广义的设计是在社会服务、制度、活动等方面的构想与规划，如"社区健康设计""生态战略设计"等，与"造物"无关，是人类社会组织、运作、服务等方面的关系构建。无论是狭义，还是广义的设计，是人们为了达到一定的目的而寻找解决方案的途径。"设计领域几乎涉及人类一切有目的的活动，从深度上看，设计领域里的任何活动都离不开人的判断、直觉、思考、决策和创造性技能。此外，由于设计本身包括寻找解决问题的途径，所以它不限于事先构思，更不排斥实践，而是思维活动与实践活动的统一。"⑤图1-3是"思维练习"学生作业。

无论是科学研究，还是设计，都是为某些问题寻求解决之道，会遇到所谓"结构良好"或"结构不良"的问题。结构良好的问题是指初始状态、目标状态和操作都是具体明确的；而结构不良的问题，或称为"复杂问题"，并不只是问题本身有什么错误或不恰当，是指没有明确的结构或解决途径。20世纪60年代，赫伯特·西蒙提出了"人为事物"的概念，即现实中的人工世界里的人为对象和人为现象。他认为对自然科学和人为事物的研究，面对的"复杂问题"是不同的。自然科学"在于揭示那些奇妙而又不容置疑的事实，证明那些被正确观察到的复杂事物只不过是被遮隐了的简单事物而已，从表面混沌下面找出清晰的图案"。⑥如人的基因图案直到20世纪50年代才发现其双螺旋曲线的真实面目，而人为事物中的复杂问题在于人本身。

如果说自然事物带有"规律性"，那么人为事物有更多的"偶然性"。在人为构建事物的过程中，设计的挑战在于这种"不确定性"。在这样的条件下，在通过发现问题、理解问题、提出构想、循环迭代等步骤提出解决方案的过程中，人的需求、创造力、情感等是无法量化的不确定因素。社会系统中"人"的因素，不论是信息，还是多方利益冲突的决

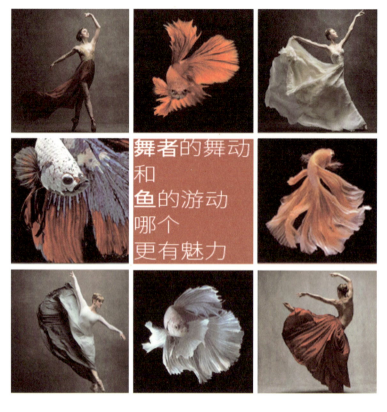

图1-3

发现隐喻/舞者的舞动和鱼的游动哪个更有魅力/思维练习作业/任倩格/2018

策者,均处在不断变化之中,使问题变得复杂化。无论是产品、服务,还是系统,设计是在解决人与人、人与物和人与环境的复杂关系中提出创新方案的活动。

在人为事物的构建过程中,设计从人的需求出发创造有价值的新事物。对人、物与环境的研究,离不开人文艺术和科学技术的支撑。英国皇家艺术学院在名为"设计通识教育的研究"的项目中,提出设计应该成为科学、人文之外的"第三类教育",以利于促进人类认知能力的发展。柳冠中教授也提出了"设计是人类未来不被毁灭的第三种智慧"的观点。科学、人文、设计在认知对象、认知方式和研究价值方面的特点和含义如图1-4所示。⑦

科学用于探索各种事物的本来面目,了解其基本属性和客观规律性。其包含两个方面,一是探索事物是怎样的;二是研究事物应该怎样。而"应该"的诉求就要涉及个体的愿望、爱好和对自然环境的要求等。人类社会不仅需要自然科学技术,还需要人文科学。将各种因素融合在一起,并能提出可以被评价、检验的对象物,这是一个需要专业知识、审美智慧、创新意识等的非线性的复杂过程。如果说科学技术回答"如何制造一个物品"

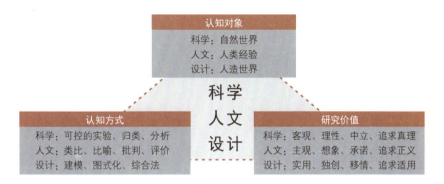

图1-4　科学、人文、设计特点和含义

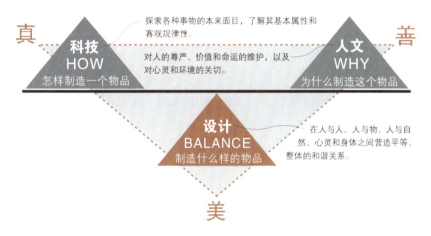

图1-5　科学、人文、设计的关系

的方法论问题,设计则回答"制造什么样的物品"的解决型问题(图1-5)。在当今社会,物品的制造技术不是大问题,设计什么样的物品才能满足需求成了越来越重要的问题。"设计应当在'主体'和'客体'之间寻求和谐,在人与人、人与物、人与自然、心灵和身体之间营造多重、平等和整体的关系。"[8]

> 思考题:
>
> 1)科学是发现图案,设计是创作图案。这个形象化的描述是否有道理?那么科学家的创造性体现在哪里呢?设计师的创造性又体现在哪些方面?
>
> 2)与自然科学不同,设计面对的"复杂问题"有哪些?

1.4 设计思维的特点

科学求真，人文求善，设计求美。

科学是研究独立于人的意志之外的自然规律和物质形态，追求事物的真相既是科研的出发点，也是科研的行为准则。就如近期爆发的疫情，为了防止病毒的扩散和再度爆发，溯源问题就成了关键，由于种种原因存在各种猜疑，这个问题既不是政治问题，也不是道德问题，而是科学问题！科研人员要弄清楚新冠病毒的动物源头以及从动物传入人类的途径。通过研究疫情数据、分析病毒基因以及动物样本等，才能真正弄清溯源问题。这个过程就如西蒙描述的那样："从表面混沌下面找出清晰的图案。"科学的思维模型是"探索—猜想—验证"（图1-6）：科研人员基于某些问题或受好奇心驱使，展开调研等探索工作，提出各种猜想。之所以是"猜想"，是因为"清晰图案"是被"表面混沌"所遮蔽的，只有在大量实验数据和创新视角下才能看清其清晰图案，并在反复验证中获得认可。科技人员的创造性来自其创造精神、创新视角和创新方法。

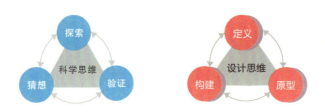

图1-6　科学思维和设计思维模式

如果说科学是发现图案，那么设计则是创作图案。作为创造人为事物的设计是基于人的意志创造新的事物和关系，以追求新事物给人类带来的美好愿景。与科学研究不同的是，设计问题不存在"客观真相"，只有"合适"的构建方式。设计的思维模型如图1-6所示："定义—构建—原型"。这是一种以结果为导向的思维模式，三个阶段不同于生产流水线单向流程，而是随着设计认知的推进，设计者从这些阶段产生的不同概念中反复碰撞，从模糊中逐渐"构建"新的概念和可能性。关于设计创意与用户的期待，有位设计师作了这样的描述："并不给人想要的，而是给人做梦也没想到的；当人们得到时，会发现这就是梦寐以求的。"

定义——用"感知"来探索和定义问题，做出"是什么"的判断，定义问题和寻找解决方案之间存在密切关系。例如，苹果手机一度把智能手机设定为"高科技"产品，而乔布斯却回到"手机到底是什么"问题上来，比如沟通、娱乐、求知等，最后设定为"完美的综合体验"。高科技和综合体验的解决方案是不同的概念。对于前者，当然不缺技术；后者却要在交互、用户心理上投入更多的精力。所以，问题和可能的解决方案是被反复探索和界定的。定义问题包括：谁在用，解决什么问题，有哪些已有的假设，有什么相关联的不可控因素，短期目标和长远影响是什么，等等。

构建——创造性的假设生成。用"设想"来探索和制定解决方案，提出多个"可能是什么"。借助各种手段重新编排知识和经验，反复与"设想"建立有效关联，在信息的"重新构建"中产生创造性的解决方案。当然，这种创造性不是凭空而来的，任何人不可能以一种原本不知道的知识为前提生成其他知识。创新与已有知识之间存在一定的语义关联，创新是构建要素之间的关系而非要素本身。

原型——用视觉化方式将想法从头脑中释放出来的过程。原型不求精细，但求快速和直观，以便用最短的时间和最少的成本实施和探索各种可能性。制作原型的过程是积极反思和发现新的问题，找到新的可能出现的问题并不断优化的过程。原型也是测试方式，是一种迭代过程，一般会将原型置于真实场景中进行交互、体验。只有通过真实的原型测试才能知道哪里是对的，哪里是错的，便于对设计进行调整，以改进解决方案。

设计思维是一种实现迭代的探索性的、适应性的、实验性的方法，是对设想不断推演改进的过程。现实中会遇到这种情况：尝试解决一个问题的同时却引入了另一个问题。比如电动汽车解决了碳排放的问题，但是锂电池的生产和废弃又导致新的污染产生，这时候需要重新定义解决问题的新办法。福特曾说过，在没有发明汽车之前问用户想要什么，他得到的答案是一匹更快的马，如果照做了，那么福特公司可能只是一个马场。其实人们只是想快速移动，汽车也许就是一种解决方案，这便是对问题本质的推演和迭代。

设计思维的四个特点：视觉化、审美性、协同性和多学科（图1-7）。

视觉化——设计的每一步都要使用视觉化工具：思维导图、认知地图、手绘草图、概念模型、原型、版面等。这些视觉工具一方面是设计人员把设想表达出来，是探索、推敲、判断过程中思维的视觉化；另一

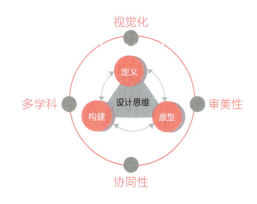

图1-7 设计思维模式与特点

方面，设计中的有些概念和想法难于用语言文字表达，视觉化的图示便于相关人员交流（如团队人员、投资者、用户等），尤其在多语言环境中的国际合作项目。

审美性——定义、构建、原型的每一个环节都有审美的目标体验。设计是人类追求美好的行为，无论是工具、汽车、建筑，还是社区健康系统，都是为了人类自身更美好的生活。设计思维就是在行动中追求美好体验与内化的审美体验。相对于以主观体验为主要任务的传统审美方式，设计更强调内在精神与外在形式的转换与对接，直至对象化的构建。

协同性——设计思维不是解决某专业领域的问题，而是运用专业技术为人类创造新的联系。所以在设计的任何阶段，需要由不同专业背景的人共同探索和定义问题，共同制定和评估解决方案。在这个过程中，参与者可以表达和分享体验，讨论和协商利益，共同带来积极的变化。

多学科——多学科合作与协同设计是同一问题的两个方面。设计思维是一套思维模式，每一门学科都可以用这套模式创造性地发现问题和解决问题。多学科背景参与的设计更适合解决复杂问题。教育界和企业界流行一种叫"WORKSHIP"的活动，或称工作坊、

图1-8

提取设计概念/思维练习作业/
刘小欢/2018

设计营，通常由企业提出一些实际发生的，或未来将要遇到的问题，由多种专业（包括设计专业）的学生、企业工程师一起参与讨论，发挥各种学科的优势，通过相互间观念的碰撞，提出解决问题的方案。本书第六章将涉及这方面的内容。

设计思维是一个系统整合、创新构建的过程：当我们谈论创新或设计时，任何的思考都不能仅仅关注创新或者设计本身，要观察涉及这个创新的整个系统。就如设计公共交通工具时，不仅考虑用户需求，还应把系统涉及的其他元素和周围的支持系统、环境系统等一同纳入考虑范畴。图1-8是"思维练习"学生作业。

> 思考题：
> 1）概念思考是人类最智慧的思维方式，请举出3个在日常生活中应用"概念"的例子。
> 2）有位设计师对客户说了这样的承诺："不会给你想要的，而是给你做梦也没想到的；当你得到时，会发现这就是你梦寐以求的。"请问这是创新设计的最高境界吗？

1.5 设计方法论的演变

设计思维是20世纪90年代提出的，之前关注的是设计方法。具体地说，关注的是：一座建筑，或一个产品是如何设计出来的，设计师是怎么想出来的，创新是如何发生的，等等。所以，设计方法论是关于设计思维、流程和组织结构等方面的理论。

20世纪初，步入工业化的国家已经出现商业设计活动，在建筑、家具、室内装潢、印刷包装等领域，有相当一部分艺术背景的人员进入这个行业，市场上出现了许多有现代艺术形式的壁纸、椅子、建筑等，其中不乏极端个人主义的作品。当时社会上普遍把设计看作是天生具有神秘色彩的行业，很少有人对此作深入研究。1919年成立的德国包豪斯设计学院就是把探索现代设计的理念和方法作为使命，在教学中作了许多探索性创新，如在教学方法上提出了艺术家和专业技师共同授课的"双轨制"，强调动手能力与艺术素养并重。尤其是将手工艺与机器批量生产结合起来，创作高品质的建筑和产品（图1-9）。这些在教学实践中形成的设计理论与方法在业界产生了巨大影响。然而一场战争突然终止了这场伟大的实践。

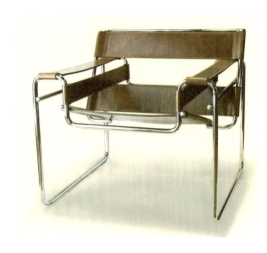

图1-9 瓦西里椅/包豪斯学生作品/世界上第一把钢管皮革椅/马塞尔·布鲁尔/1925

第二次世界大战后,随着工业技术和新型材料的快速发展,不论是建筑,还是产品,在材料、结构、工艺、技术等方面发生了很大的变化,过去那种凭直觉的设计方法已经无法满足过于复杂的现代工业设计。随着大量工程师进入设计行业,设计方法呈现多样化。设计中感性、直觉、灵感与设计理性是什么关系,科学的设计是否排除了不可定量因素等问题引发讨论,甚至提出了科学、理性、系统的"分析—综合"方法论观点。于是促成了1962年在伦敦举行的第一届设计方法论会议。设计方法论是对设计原则、设计实践和设计过程的研究,重点考察:人们如何做设计和思考;建立恰当的设计过程结构;新设计方法论、工具和过程的发展和运用;关于设计知识天性与广度,以及设计知识对设计问题运用的反思。英国学者奈杰尔·克罗斯将这种思考方式定义为"设计师式认知",认为,"从本质上讲,设计师式认知方式取决于对物质文化中编码(非语言)的操控能力;这种编码把具体客观事物和抽象需求进行互相编译转化;它协助设计师进行建设性的、聚焦解决方案式的思考(就像其他编码,如语言和数字,帮助人们进行分析,以问题聚焦的方式进行思考一样);它也许是在规划、设计和创造新事物的过程中最有效的手段,以解决其中典型的未明确定义的问题"。⁹这些观点明显受到科学研究方法的影响。

"分析—综合"观点之后,又有学者提出"猜测—分析"模式。认为设计不是由"分析",而是由"猜测"形成的,猜测之后,理性才能检验、分析灵感的合理性。这个模式还是建立在"以科学方法做设计"的信念上,并以"科学并不排斥猜测"的命题修补了设计方法论。直到20世纪80年代,美国学者舍恩提出了"反省的实践者"观点:在面对实践中独特、不确定的情境时,更依赖于在实践中所学会的一种即兴的方法,而不是用其在研究生院所学的公式去解决问题。这些观点推动了设计认识论的转型。

1969年,美国学者赫伯特·西蒙出版了《关于人为事物的科学》(另一译本名《人工科学》),把设计定义为"人为事物"。提出建立"设计科学",运用现代科学方法(决策理论、认知心理学等)进行设计、规划与计划工作。他认为,用科学方法研究设计,是一套坚实、有分析性、可形式化、可辩证、可观察、可传授的智慧性学理;经过系统化的探索

程序所做出的设计，可以被传授、记载和研究；设计过程可以被复制，并纳入设计科学。西蒙作为认知心理学家和计算机科学家提出的观点是从"科学方法论"的角度看设计的：设计方法和设计思维可以用认知科学加以分析研究，并且把这种设计智慧和计算机相结合形成人工智能。这些观点以及《关于人为事物的科学》一书在设计教育界产生了很大影响。

20世纪50～80年代在世界范围内兴起的设计科学方法论的讨论，之后慢慢被淡化。由于设计方法论的概念比较狭义，人们将重心由"设计方法"转移到"设计过程"的探究上来。"设计思维"由此产生，并伴随着成功的商业设计影响世界。

1991年，斯坦福大学毕业生创立了IDEO设计公司，他们将设计思维作为核心理念及方法论应用于工业设计，随后又拓展到零售业、食品业、消费电子行业、医疗、高科技行业等其他商业领域，通过用户愿望、商业持续性和技术可行性三者之间的结合实现商业化。后来，公司创始人大卫·凯利将这些商业案例用于教学，2004年斯坦福大学设计学院成立后，设计思维理论得到进一步发展，总结出一套设计方法论。由此，设计思维在设计领域引起广泛关注，成为教学和企业项目应用的方法。设计思维内容包含需求、发现、头脑风暴、原型和测试。为了强化与用户的共鸣，设身处地地体验用户的实际需求，增加了"同理心"，由此形成了同理心、定义、形成概念、原型和测试五个步骤。图1-10所示是斯坦福大学设计学院的设计思维蜂巢模型。

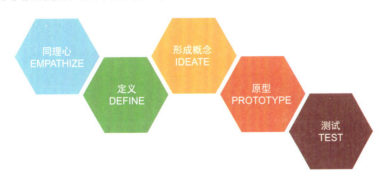

图1-10　设计思维蜂巢模型

从"未知"到"已知"，从"可能是"到"应该是"，几乎是所有设计项目都要经历的过程。这个过程表面看是直接的和线性的。事实上，这是一个循环往复的过程，因为创造本身是不停地以全新的方式给人们的生活带来积极影响。如图1-11所示，清晰地演示了设计思维中迭代工作原理和设计流程各步骤之间的关系。图中表明了设计团队在开展设计工作时需不断用设计结果来审查、质疑和改进初始的假设、理解和结果。初始工作过程中最后阶段的结果会反馈对问题的理解，确定问题的参数，重新定义问题。

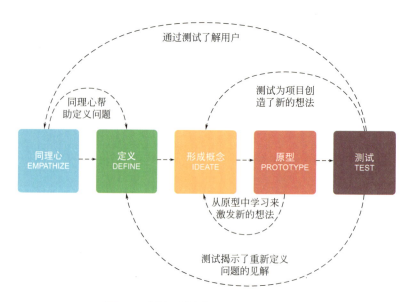

图1-11 设计思维迭代工作原理及过程图示

20世纪是现代设计思维形成与发展的重要时期，设计的核心从创造"有意味的形式"演变为"解决问题"，大到环境污染、食物短缺、老龄化，小到一个电器外型、色彩、人机问题，及APP用户体验等，都成为设计师要想办法解决的大大小小的问题。进入新世纪，《思辨一切》一书提出了"思辨设计"的概念：为面临的问题提出新的视角，鼓励人们让想象力自由流动。书的作者安东尼·邓恩和菲奥娜·雷比对此作了陈述："并不是说要完全摒弃之前对于设计的所有看法，而是对设计而言还有很多其他的可能性，其中一种便是将设计视作思辨的方式，去推测对事物如何进行思辨设计。这种设计的形式依靠形象力，并致力于打开一种被称为'抗解问题'（wicked problem）的新视角，从而对人存在方式的诸多可能进行进一步地讨论和争辩，激发和鼓励人们去自由想象。设计思辨（design speculations）可作为我们去重新定义人与现实之间关系的催化剂。"[10]可以看出，思辨设计是用设计思维和想象力去激发人们思考，而不是聚焦于具体问题。我们可以从下列"为人口过剩而设计"的招贴对思辨设计有所了解：项目出发点是探索未来面对粮食短缺的状况，基于这样一个假设，作者研究了进化过程和分子技术，以探索人类如何控制自己的进化，如何从合成生物学和其他哺乳动物、鸟类、鱼类及昆虫的消化系统得到启发，从非人类食物中提取营养价值（图1-12）。

从1919年包豪斯诞生至今已有百年历史。一个世纪以来，现代设计得到了巨大的发展。当初，包豪斯的课程体系里艺术占了很大比例，现在有了工程学、材料学、人机工程、认知心理学、营销学等五花八门的课程；中国大陆有千余所大专院校开设设计专业，

设计思维导论 Chapter 01

图1-12 为人口过剩而设计/1号，觅食者/2010

除少数美术学院外，大部分是综合性的理工科院校，其中一半学生是工科生；国内企业如阿里巴巴、腾讯、华为、海尔、小米、比亚迪等都设有设计创意部门，人员构成除设计师外，各种专业背景的人士都有；"服务设计"的出现，由基于物理逻辑的造物设计扩展到了基于行为逻辑的交互设计，设计对象不再是物，而是人的行为关系。设计评价标准从形态扩展到认知、情感和社会语境。所有这些都在表明，设计及所含的概念已经发生了翻天覆地的变化，与此相关联的设计方法论不会是原有的概念。随着计算机科学的发展，西蒙所预言的人工智能设计已经有了初步成果，我们要问：今后的设计会被人工智能所替代吗？设计的创新属性、面对人为事物的复杂性，尤其是关于"人"的不确定性会通过"算法"解决吗？从这个意义上说，对设计方法的研究指向未来。

《设计思维》课程的意义就在此。

思考题：

1）某位专家说："设计思维是一种科学的思维方式，具有创造性、以人为本的特性。"你认同这位专家的观点吗？为什么？

2）西蒙构建的"设计科学"学科基础：用科学方法研究设计，是一套坚实、有分析性、可形式化、可辩证、可观察、可传授的智慧性学理；经过系统化的探索程序所做出的设计，可以被传授、记载和研究；而且设计过程可以被复制，并纳入设计科学。以你对设计的理解，认同西蒙的观点吗？为什么？

3）在所谓黄金周的问题上有"赞同派"和"反对派"之说。赞同的理由是：七天长假人们有较多的时间外出旅游，能起到拉动内需、促进消费、经济良性循环的作用；反对的原因：集中在那么短的时间内，那么多的人大规模出游，造成交通、住宿、治安等方面的困难，黄金周成了事故多发周，短期消费旺盛却造成了一段时间的滞涨，拉动效应有限。对"黄金周"，你怎么看？

4）在德国，带锁的门大部分都是L形下压式开锁的门把手，而看不到球形旋转式开锁的门把

手。你能说出其中的原因吗?

5)据报道,全国有上千万青少年沉迷网络游戏而不能自拔。网络游戏成瘾已成"社会病"。有一种说法:"做一件事,只有几个受害者是犯罪;而有成千上万受害者,就是经济。网络游戏已经是网络经济了,如果反对,是不是破坏经济建设呢?"谈谈你的观点。

6)我们每天都会从媒体上被动接受广告传播,你最喜欢和最讨厌的广告是哪个?为什么?

注释:

① [美]约翰·杜威. 我们如何思维[M]. 伍中友,译. 北京:新华出版社,2011:4.
约翰·杜威(1859—1952),美国著名哲学家、教育家,被称为传统教育的改造者、新教育的拓荒者,提倡从儿童的天性出发,促进人的个性化发展。

② [美]鲁道夫·阿恩海姆. 视觉思维[M]. 腾守尧,译. 北京:光明日报出版社,1987:56.
鲁道夫·阿恩海姆(1904—2007),美国哈佛大学教授,知觉心理学家。格式塔心理学美学的代表人物,曾任美国美学协会主席。代表作有《艺术与视知觉》《视觉思维》等。

③ [美]约翰·杜威. 我们如何思维[M]. 伍中友,译. 北京:新华出版社,2011:12.

④ [日]横山祯德. 设计思维[M]. 王庆,译. 北京:人民邮电出版社,2017:4.

⑤ 杨砾,徐立. 人类理性与设计科学——人类设计技能探索[M]. 沈阳:辽宁人民出版社,1988:1.

⑥ [美]赫伯特·A.西蒙. 关于人为事物的科学[M]. 杨砾,译. 北京:解放军出版社,1987:1.
赫伯特·A.西蒙(1916—2001),中文名:司马贺。科学界通才,学识渊博,兴趣广泛,研究工作涉及经济学、管理学、运筹学、认知心理学、计算机等广泛领域。1975年获得图灵奖,1978年获得诺贝尔经济学奖。

⑦ [英]Nigel Cross. 设计师式认知[M]. 任文永,陈实,译. 武汉:华中科技大学出版社,2013:11.
Nigel Cross. 英国开放大学教授,国际著名的设计研究学者。

⑧ 许喜华. 工业设计概论[M]. 北京:北京理工大学出版社,2008:43.

⑨ [英]Nigel Cross. 设计师式认知[M]. 任文永,陈实,译. 武汉:华中科技大学出版社,2013:26.

⑩ [英]安东尼·邓恩,菲奥娜·雷比. 思辨一切——设计、虚构与社会梦想[M]. 张黎,译. 南京:江苏凤凰美术出版社,2017:3.
安东尼·邓恩,曾在日本东京索尼公司任工业设计师,后任英国皇家艺术学院(RCA)交

互设计系主任，现在纽约帕森斯设计学院任民族志与社会思想研究生院研究员。

菲奥娜·雷比，在英国皇家艺术学院学习建筑专业，后在英国皇家艺术学院计算机相关设计专业获得硕士学位，曾任维也纳应用艺术大学工业设计教授。与邓恩共同创办"批判性设计"CRD设计工作室，曾在英国皇家艺术学院交互设计系任职，现在纽约帕森斯设计学院任民族志与社会思想研究生院研究员。

Chapter
02

打开视觉思维之窗

阿恩海姆认为，科学家也同艺术家一样，通过创造形象来对他生活的外在世界和人类内心世界进行解释。当然，创造感性形象并不是一个科学家所做的唯一的事情。本章以阿恩海姆的视觉思维理论为指引，通过对具有知识性、趣味性、实验性的课题的研究探索，引发大家关注生活中的事物、构造、材料以及相互间的关系。在增强知觉感受能力的基础上提高创造性学习的兴趣。需要说明的是，这些课题没有标准答案，具有"无数解"的性质。我们将打开视觉思维之窗，学会用感觉来表达，譬如折纸、手工模型等，而少用文字、计算。这些课题在构思阶段不必借助"计算"，而要试着调动视觉、触觉能力提出解决方案。

2.1 从感觉开始

逻辑能帮我们证明，发现却必须依靠直觉。

日本创造学家新崎盛纪把直观思维对应于人的第一信号系统，认为它是建立在人类直观感觉上、通过人的感觉（视觉、触觉和听觉等）而进行的一种思维活动。他把逻辑思维对应于人类的第二信号系统，认为它建立在人类理性认识（概念、判断及推理等）的基础上。一个优秀设计的诞生除了好的创意、理性思考之外，离不开直观思维，即借助视觉、触觉和听觉等感官参与的感性互动，特别是在思路尚不清晰的设计探索初期，甚至直观思维还扮演着更重要的角色。因此这种非纯逻辑化的思考，更多地借助于直观思维，边做边想，是动手与动脑相互依托的创意设计过程。

现代脑科学研究已经证明：人脑所有区域都与认知有关，包括负责加工的额叶、负责视觉信息输入和视觉成像的枕叶、负责感官分类的顶叶、负责运动的小脑以及负责情绪反应的中脑。手脑合一就是在提升感知能力，通过训练手、眼的准确性、协调性和空间方位的知觉性，提高其手部动作的灵活度和实际操作能力。苏联著名教育实践家和教育理论家苏霍姆林斯基曾经说过，手是意识的伟大培育者，又是智慧的创造者。探索可能性是设计思维的重要特点。"麦比乌斯"就是探索可能性的课题设计，是手脑合一的思维练习，在动手和动脑相互作用中寻找可能性。"麦比乌斯"在数学中属拓扑型问题，由德国数学家、莱比锡大学教授奥古斯特·麦比乌斯发现。这种圈是将一条长纸带扭曲，然后将两端粘在一起就成了（图2-1）。荷兰画家埃舍尔在1968年所作的蚀刻画形象地诠释麦比乌斯圈的

打开视觉思维之窗 Chapter 02

奥秘：几只蚂蚁在这个网架上永远走不到尽头（图2-2）。课题"麦比乌斯"需要选择合适的材料，凭借视觉判断力和巧手设计制作与众不同的麦比乌斯圈（图2-3）。

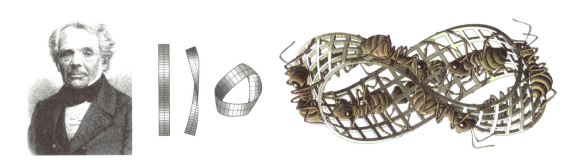

图2-1
奥古斯特·费迪南德·麦比乌斯/麦比乌斯圈/德国/1858

图2-2
红蚂蚁/埃舍尔/荷兰/1963

图2-3 麦比乌斯/模型/徐吉人、褚秀敏、赵彤丹、寿康、缪冰心、钱磊雄/2009

 麦比乌斯

1）在一张正方形的卡纸上任意剪一刀，然后做一个仅有一个面和一条边的曲面造型，即所谓的"麦比乌斯曲面"。

23

2）先试做10个草稿，试看剪开的各种线型（直线或曲线）对整体造型及曲面的影响。

3）对10个草稿进行逐个评估，选择其中1个能充分体现纸材特性、曲面舒展、翻转自然的造型，并对其反复修正，用规定的卡纸制作正稿。

4）麦比乌斯曲面造型在数学中属于拓扑学，但本课题不是借助计算能力，而是训练直觉判断力。

5）材料：A4卡纸、8寸纸盘、白乳胶。

可参考图2-4、图2-5进行设计制作。

课题名称：麦比乌斯

要求与程序：麦比乌斯曲面在数学中属拓扑学，本设计不是借助计算能力，而是调动右脑的直觉判断能力。先在一张正方形的卡纸上任意剪一刀，然后做一个仅有一个面和一条边的曲面造型。要充分体现纸材特性，曲面舒展、翻转自然的抽象形态。并运用隐喻的设计思维赋予抽象形态以意义。

卡纸尺寸：210mm×210mm

形象定位：
杭州电子科技大学校门

形象寓意：
以麦比乌斯形态构成一个流动、飞翔、新生的形象，表达积极向上、充满希望的形态

形象隐喻：
成长、飞翔、活力、自由

图2-4　麦比乌斯/作业版面/金明/2015

打开视觉思维之窗　Chapter 02

课题名称：　麦比乌斯

要求与程序：麦比乌斯曲面在数学中属拓扑学。本设计不是借助计算能力，而是调动右脑的直觉判断能力。先在一张正方形的卡纸上任意剪一刀，然后做一个仅有一个面和一条边的曲面造型。要充分体现纸材特性、曲面舒展、翻转自然的抽象形态。并运用隐喻的设计思维赋予抽象形态以意义。

卡纸尺寸：210mm×210mm

形象定位：
杭州电子科技大学月牙湖畔雕塑
形象寓意：
以麦比乌斯形态构成一个流动的形象，展示水的流动、恬静形态，展现杭电校园文化中优雅的一面
形象隐喻：
水、静谧、优雅、流动

图2-5　麦比乌斯/作业版面/何月/2015

2.2 形态契合

中国传统玩具"孔明锁"是经典益智玩具。相传是三国时期诸葛孔明根据八卦原理发明的，来源于中国古代建筑独有的斗拱结构（图2-6）。建筑师和设计师常常把对孔明锁的研究纳入自己的专业研究范围。如图2-7所示的两件作品，其灵感都源于中国传统三柱孔明锁。其一咖啡桌的两个部分：玻璃桌面和三根相互咬合连接的桌腿，桌腿之间不需要螺钉和其他连接件，只需相互卡接咬合即可固定，拆装非常方便。另一套餐具设计中，勺子、叉子和刀具之间通过中间的卡位连接在一起，形成一个稳固的三角形支架，结构十分巧妙，美观实用。

对孔明锁的研究涉及几何学、拓扑学、图论、运筹学等多学科。我们对孔明锁的兴趣点则是结构本身。巧妙的结构构成形式及丰富多变的外观形态互为补充，相得益彰，美感中显露出一种感性与理性的交融，更是一种机智和趣味的体现。研究孔明锁可使我们领略到设计创造的乐趣。孔明锁的结构在形态学中称"形态契合"，对形态的契合设计就是根据其形态的基本功能要求，找出形态之间的相互对应关系，如上下、左右或正反对应等，创造出来的形态相互配合，互为补充，由各自独立的形通过"整合"为统一体，达到扩大功能、节省材料和空间、方便储存、减少资源投入的功效。我们在设计思维课程上研究孔明锁，更多的是为了让大家从这些经典范例中有所启示，增强在解决问题的过程中寻找思路和方法的能力。

孔明锁设计要点是三向度的连接，"个体"与"整体"可以自由拆卸与组装。需要注意的是，材料、结构、形态是一个"系统"的概念：材料决定连接的方式，连接的方式决定结构，结构决定最后的形态，而形态是由材料的特性决定的。这几

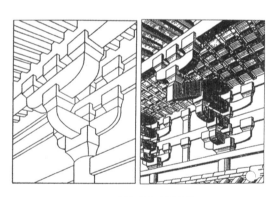

图2-6 传统建筑斗拱结构

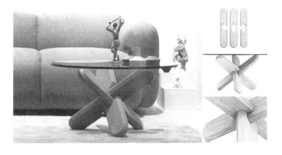

图2-7 孔明锁概念咖啡桌/德国

个元素互为因果，不能用主观上自认为好看的材料"硬套"在某个结构中。所以设计构思的过程就是在这几个元素里寻找各种组合的可能性。即使是所谓的经典作品也不意味着"唯一"，孔明锁本身就有三柱、六柱、八柱、九柱之分，每一种柱式又有多种形式。利用孔明锁原理可以设计出各种不同材料、不同构造的"孔明锁"（图2-8）。

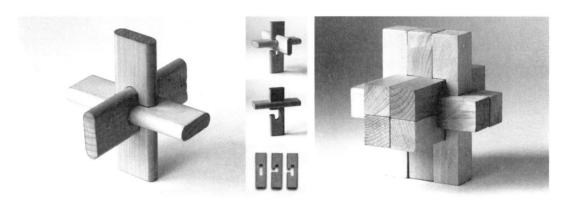

图2-8　三柱和九柱孔明锁/中国/春秋战国

课题 2　孔明锁

1）本课题要求寻找合适的材料，设计一种创新结构——三向度的连接（连接处不得使用黏结剂）。

2）单体之间必须能自由拆卸，组合成一个结构稳定的整体。要充分研究材料与形态契合的可能性。

3）画出结构尺寸图及展示图片。

4）材料及尺寸不限，数量1件。

设计步骤：

1）探索与构思　选择一个基本单体和向度，利用草图或简易模型试制等方式展开设计构思，探索各种可能的连接结构。

2）绘图与制作　根据构思的初步方案，选择适当的材料（如卡纸、瓦楞纸或KT板）将方案制作成实物模型。

3）设计版面　将模型拍照，将创意构思图、设计草图和工程制图等扫描，结合设计说明做成A4版面，见图2-9。

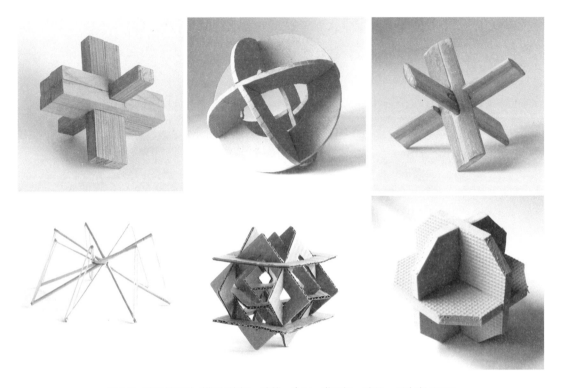

图2-9　孔明锁设计/模型/毕超、叶芳、金军、龚丽娟、陈晨、吴立立/2007

　　孔明锁可以理解为不用黏结剂使组件连接起来，并能方便拆卸的"易拆易装"的连接构造。设计要点体现在结构巧妙、简洁，用材合理，连接可靠，拆卸方便，方便加工等方面。与孔明锁相媲美的木作结构在中国传统家具和建筑中更是令世界瞩目，这就是榫卯结构。古代先人们创造出了"不用一颗钉子，全用榫卯搭接"的技术。其基本思想就是通过在构件上挖孔，使构件之间咬合起来，通过限制各个构件在一到两个方向上的运动，使整个构件成为一个整体。这种做法充分利用了木材易加工的特性，通过榫卯连接，把有限尺度的木料加工成一个构件，再使一个个构件组成更大的构造物成为可能，突破了木材原始尺寸的限制。

　　由于对木材的特性有了深刻的理解，明代工匠在制造家具时把"榫卯结构"的契合原理演绎得出神入化：由于木材断面（横切面）纹理粗糙，颜色也深暗无光泽，就用榫卯接合将木材的断面完全隐藏起来，外露的都是花纹色泽优美的纵切面。随着气候湿度的变化，木板不免胀缩，特别是横向的胀缩最为显著，攒框装入木板时，并不完全挤紧，尤其

在冬季制造的家具，更需为木板的横向膨胀留伸缩缝。榫卯结构更讲究"交圈"。"交圈"有衔接贯通之意，不同构件之间的线脚和平面浑然相接，达到完整统一的效果（图2-10）。

图2-10　榫卯结构

课题 3　榫卯解构

1）在网上、图书资料中收集中国传统家具榫卯结构资料。

2）以图解形式收集在速写本上。

3）从资料收集中选择一种或多种榫卯结构，用瓦楞纸等材料进行再设计。根据构思的初步方案，绘制出设计尺寸图，选择适当的制作材料（如卡纸、瓦楞纸或KT板），根据尺寸图下料和裁剪，通过组装做出实物模型。

4）设计制作版面，内容包括手绘资料、模型照片及简要说明文字（图2-11～图2-14）。

设计思维

课题名称: 榫卯解构

要求与程序:在网上、图书资料中收集中国传统家具的榫卯资料,并以图解形式收集在速写本上。从资料收集中选择一两种榫卯结构,用瓦楞纸等材料"模拟"出来。

时间:18课时

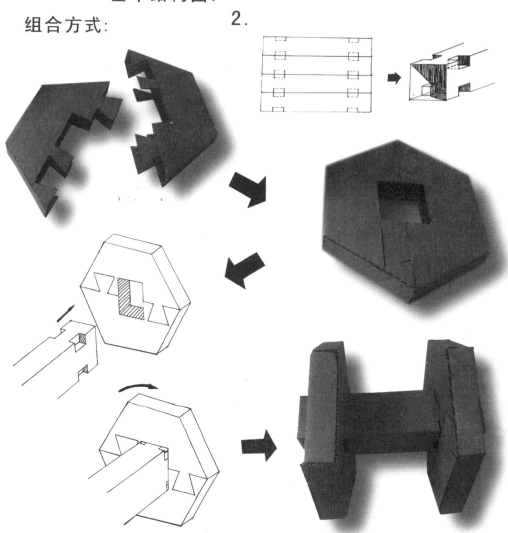

图2-11 榫卯解构/作业版面/占文君/2013

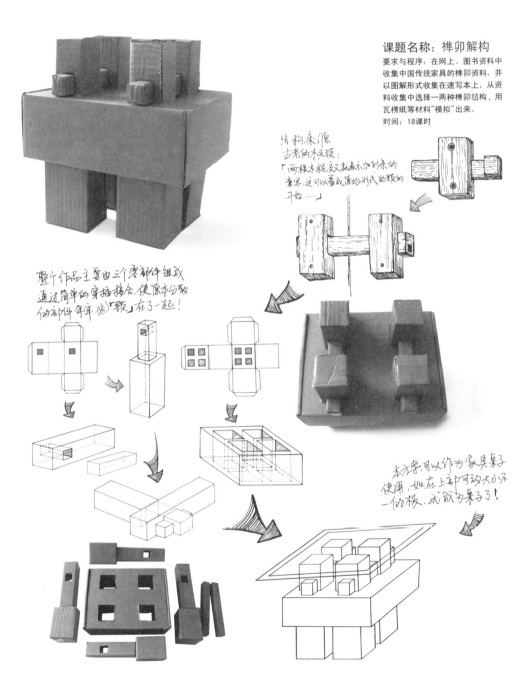

图2-12 榫卯解构/作业版面/周佳佳/2013

设计思维

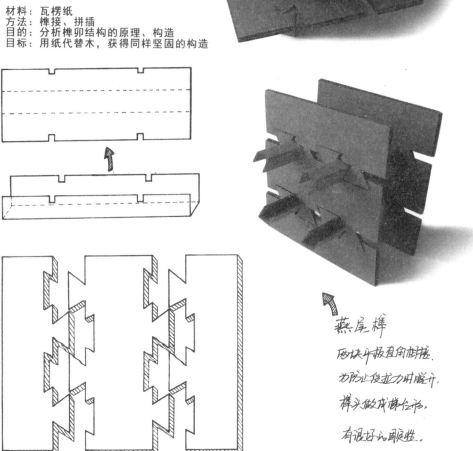

课题名称：榫卯解构
要求与程序：在网上、图书资料中收集中国传统家具的榫卯资料，并以图解形式收集在速写本上。从资料收集中选择一两种榫卯结构，用瓦楞纸等材料"模拟"出来。
时间：18课时

材料：瓦楞纸
方法：榫接、拼插
目的：分析榫卯结构的原理、构造
目标：用纸代替木，获得同样坚固的构造

燕尾榫
两块木板直角拼接，
为防止受拉力时脱开，
榫头做成梯台形，
有很好的固定性。

图2-13　榫卯解构/作业版面/江晓琴/2012

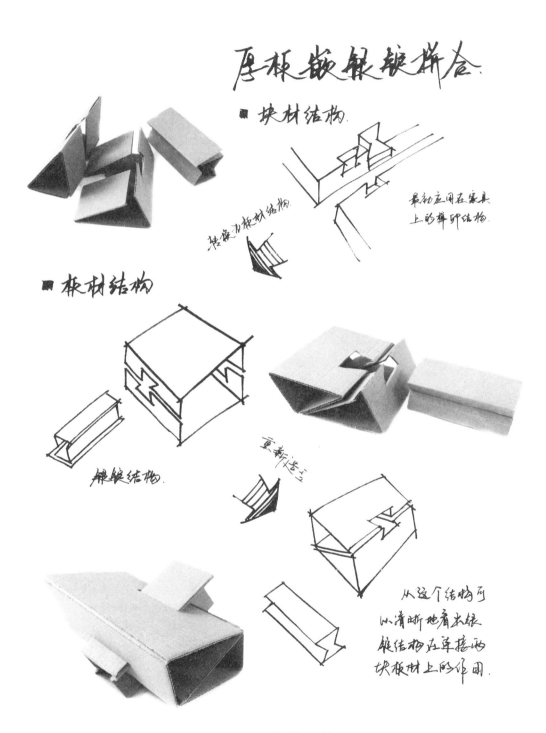

图2-14 榫卯解构/作业版面/苏西子/2012

2.3 折叠与收纳

人们通常把"折"和"叠"组合成一个常用词,实际上"折"和"叠"是两个具有不同语义的字。《现代汉语词典》中,折的字义有:①断,弄断;②损失;③弯,弯曲;④回转,转变方向;⑤折服;⑥折合,抵换;⑦同"摺",折叠;⑧同"摺",折子;等等。"叠"的字义有:①一层加上一层,重复;②折叠;等等。由此可知,"折"和"叠"含义不同,但两者有着一定的关联。因此常常把"折叠"连在一起使用。例如,可以将一张纸反复对折,由此产生出"叠"的结果;但"叠"未必都是"折"的结果,比如在日常生活中常把同样大小的碗叠放在一起,这就不是"折"的所为(图2-15)。

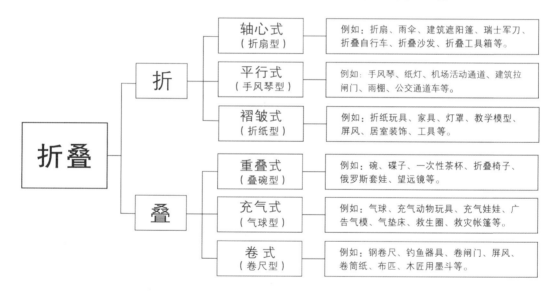

图2-15 折叠构造分类图

2.3.1 "折"的三种形式

(1)轴心式

以一个或多个轴心为折动点的折叠构造,最直观形象的产品就是折扇,如图2-16所示。所以轴心式也称"折扇型"折叠。轴心式是最基本也是应用最多的折叠形式。

轴心式结构包括同一轴心伸展的结构,如伞、窗户外的遮阳篷;也有多个轴心的构造

物（不是同一轴心），如维修路灯的市政工程车、工具箱等；还有同一轴心、伸展半径长度不同的物品；以及同一方向但可以上下联动的，等等。在折叠童车设计上常常是多种形式的综合运用。轴心式结构的特点是构件之间在尺度关系上比较严格，在设计上要求计算准确，配合周到。轴心式是应用最早、最广也是最为经济的结构形式之一。

有时，复杂的设计不全是直接通过计算得到的，往往是根据产品的功能要求和折叠特性经过多次试验，或者凭借设计师的经验才能设计出巧妙而又有效率的折叠构造来。当然待折叠构造基本确定以后，则要对折叠的各个构件进行严格的计算，才能最终完成设计任务。

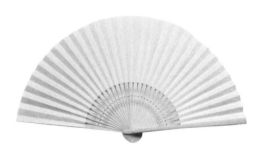

图2-16　折扇——轴心式

（2）平行式

利用几何学上的平行原理进行折动的折叠结构，典型形象是手风琴，所以平行式也称"手风琴型"（图2-17）。平行式可分为两种结构：一种是"伸缩型"，通过改变物品的长度来改变物品的占有空间，如老式照相机的皮腔、气压式热水瓶等；还有一种是"方向型"，结构上是平行的，而在运用时是有方向变化的，如机场机动通道的皮腔装置，为了能灵活对准机舱门，机动通道口必须能灵活调整角度。平行式的优点是活动灵活，易产生动感，线形变化丰富，具有律动美。相对于轴心式，其结构要简单得多，造价也相对低廉，所以广泛应用在各类产品中。不足的是，这种结构的产品如不加辅助构件，不易定向，易摇晃扭损。

图2-17　手风琴——平行式

（3）褶皱式

这里所指的"褶皱"就如把一张平面的纸张，折成一个立体的船，褶皱是平面立体化的手段。折纸最形象地体现了这种形式，所以褶皱式也称"折纸型"（图2-18）。"轴心式"和"平行式"多多少少带有机械结构，用于定位定

图2-18　折纸骏马——褶皱式

向等,在一定范围内展开收拢。"褶皱式"没有机械成分,而是利用材料本身的韧性和连接件完成从平面到立体的转换,并在两个维度中双向变化。比如用瓦楞纸做的椅子,完全运用瓦楞纸的特性进行立体化设计,不用胶水,采用插接方式连接。

2.3.2 "叠"的三种形式

(1)重叠式

重叠式也称为"叠碗型"。"叠"的特征是同一种物品在上下或者前后可以相互容纳而便于重叠放置,从而节省整体堆放空间。最常见的如叠放在一起的碗碟(图2-19)、椅子(上下重叠)、超市购物车(前后重叠)。椅子设计常用群体重叠的构造。这类椅子可以横向排列,在椅脚底端与地板连接起来,适用于公共场所;也可以重叠在一起存放,适合家庭、公司会议室。重叠式的另一种形式是由一系列大小不同但形态相似的物品组合在一起,特征是"较大的"完全容纳"较小的",譬如俄罗斯套娃。套娃是一种木制品,特点就是"大的套小的",每个娃娃画上彩色图

图2-19 叠碗——重叠式

案,多是俄罗斯古典女孩形象,也有各国总统头像和俄国历代领袖头像。按照套叠娃娃个数的不同,分成5件套、7件套、12件套、15件套等。这个玩具最能体现节约空间的"优势":"十来个玩意"只占有"一个"的空间。在魔术表演中常用类似的表演手段,在"没完没了"的重复中产生"惊喜"的效果。市场上相同概念的产品也层出不穷。此外,大小套筒的滑动也是"重叠式",通过套筒的滑动来调节形体,实现一定的功能或节省空间。典型代表是古代望远镜、长焦距照相机、消防云梯,通过滑动来完成聚焦和存储的功能。

(2)充气式

充气式是在薄膜材料中充入空气后而成形的产品,其薄膜通常是高分子材料。最典型的是热气球(图2-20)和儿童气球,所以也称为"气球型"。充气产品在未来社会具有很大的市场前景,旅游产品、户外家具、网购产品等都是其发挥优势的领域。充气式产品的特点是可

图2-20 热气球——充气式

在短时间内产生一个比原材料大若干倍的物体,放气后便于折叠收纳。现代商业活动中,广告气模是大型的充气产品。

（3）卷式

卷式结构可以使物品重复地展开与收拢,从造纸厂出厂的纸张和用于制作服装的坯布都是"卷"式形态,最典型的产品就是钢卷尺（图2-21）,所以也称为"卷尺型"。在卷尺发明之前有人发明了由许多根木条构成的"之"字形尺,它可以折叠收放,但还是不太方便。直到十九世纪末期,勒夫金发明钢卷尺后,卷尺的使用和收藏变得极其方便。图2-22所示是名为"线龟"的缠线器,其构造就是采用了"卷"的原理,通过"卷"电线将工作台面继电气设备后面垂下来的混乱场面收拾干净。该项产品为此获得瑞士日内瓦国际发明展览会金奖。德国"古德"工业形态评奖委员会的评价是"独特而简洁的创新"。

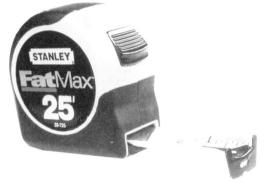

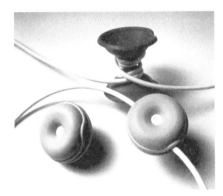

图2-21 钢卷尺——卷式　　　　　图2-22 线龟缠线器/ELEX/荷兰/1996

2.3.3 折叠与收纳

现代社会中,人们的生活、工作、学习的节奏比以往任何时候要快得多,生活形态也更加多样。与人的这种生活状态密切相关的人造物,在品质和功能上被要求得愈来愈精致和一物多用:一种产品往往要同时扮演多种角色。分析一下童车的用途便能理解人们对产品的要求:在家里应该是摇篮,在社区花园是儿童座车,在商场购物兼有载物功能,在风景区要能背在肩上,在路上要方便上公交车或放在轿车后备厢中,等等。从人们对这种"多功能产品"的要求,我们可以解读出人们生活形态的多姿多彩。在不远的过去,一个木制的婴儿摇篮就能满足需求,而现在人们很少会选择一个单功能的摇篮。对产品的这种"多维需求"导致了设计师对产品"多功能"的追求。另外,在现代工业化生产、销售的过程中,除了基本的使用功能外,包装、运输、销售方式（仓储式超市）、维修、回收等,

都是产品设计中不可回避的因素。一辆童车,在出厂包装时不可能是产品使用状态下的模样,一般都要进行分解或折叠处理,不然运输成本太高(商家把小产品大包装一类的产品称为"泡货"),运输成本直接制约着产品的市场竞争力。

所以,产品的多功能不仅是"使用时的多功能",还包含上述各个环节的"功能"因素。折叠构造中就蕴含着"多功能"与"空间整理"的特征,把实现集多种功能为一体成为可能。折叠构造归纳起来有以下几方面的功能价值:

① 有效利用空间。在自然界中,鸟类的飞翔和栖息就是一个展开—折叠的过程。在这个转换过程中,一只鸟本身体积没有发生变化,也就是说所占的实际空间没有变,栖息时的"折叠状态"只是减少了"储藏"空间。试想一下,如果处于飞翔时的展开状态,鸟类怎么能躲进鸟窝或者树洞?所以,我们讨论折叠产品的"节省空间"主要是指它的储藏空间。如图2-23所示的折叠自行车,材料是轻质的金属钛,车身只有6.5千克重。整辆车完全折叠起来后只有63.5厘米长、33厘米宽、58.4厘米高,仅占折叠前体积的1/6。把它放在汽车后备厢外出旅行相当方便。

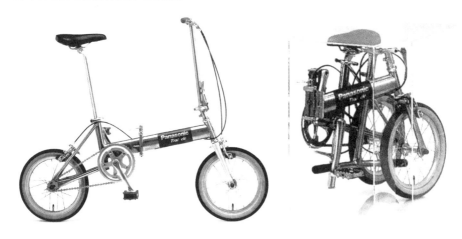

图2-23　折叠自行车

② 便于携带。最直观的例子就是雨伞。一把已经折叠过的竹骨油纸雨伞,其长度大概也要80～90厘米,从古画中可以看到书生进京赶考肩上都要背上一把像步枪一样的雨伞。现在伞材料发生了根本性的变化——钢质伞骨、尼龙伞面,为再次折叠创造了有利条件。现在的二折叠甚至三折叠伞,其长度缩短到25厘米以下,可以随意放进小包中。类似的产品有:折扇、折叠摄影用三脚架、折叠衣架等。这类折叠产品在满足一定的使用功能外,主要考虑"便携"的特征。所以在旅游休闲产品中,"折叠"设计是很重要的元素(图2-24)。

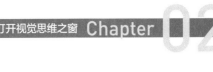

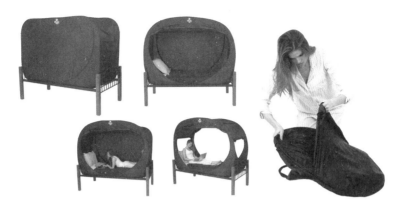

图2-24 折叠式帐篷床

③ 一物多用。这一概念,经常被运用在家具设计中。据心理学家研究,人的居住环境最好在一定时期内作些变化,比如起居室、沙发、书柜、桌子椅子最好在半年或一年后在空间布置上作一些变动,让长期处在室内环境中的人产生新鲜感,有利于人的身心健康。所以,家具就成了调度室内空间的道具。有一个家具设计,其双人床可以折叠在大立柜中,这样室内功能就发生戏剧性变化:白天是客厅功能(床折叠在柜子中),晚上把床从柜子中放下来,那么客厅就变成了睡房。如图2-25所示的这件奇特的"书架桌"可以说是"一物多用"的典型之作。

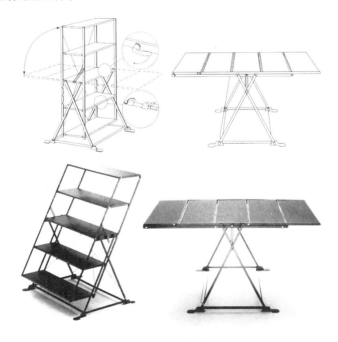

图2-25 书架桌

图2-26 瑞士军刀

④ 安全。典型产品就是瑞士军刀,如图2-26所示。最初也许就是刀具,逐步发展成一个折叠大家族,最大特点就是便携、安全、实用。这一概念被用到许多产品,譬如五金工具,经过折叠处理后不但缩小了所占空间,而且隐藏了锋利部分,保证了携带的安全和方便。

⑤ 降低仓储及运输成本。上面提到的折叠自行车,出厂包装时,折叠后装入纸箱比展开状态下装入纸箱,所消耗的包装瓦楞纸用量要节约许多。运输及仓储成本,前者只是后者的1/6。从这一点上讲,折叠产品不仅仅是有效利用空间,还有效利用了资源和能源。对折叠构造的研究以及运用,对制造厂商、运输仓储、宾馆旅店以及公共空间的有效利用都有积极意义(图2-27)。

⑥ 便于归类管理。我们在工作学习中都有这样的体会,许多文具、五金工具使用比较频繁。如能把这些具有不同使用功能的工具能分门别类地放置,就有利于提高使用效率。反之,就整天处于寻找工具的忙乱中。如图2-28所示的这款文件包,可以将重要文件

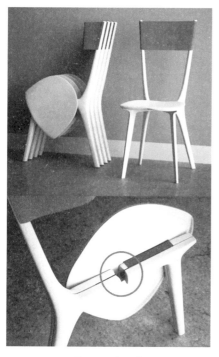

图2-27 折叠椅

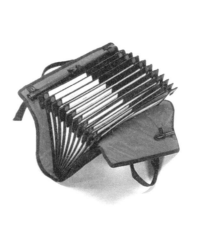

图2-28 公文包

分门别类放置,在办公室时可展开挂在墙上,查找十分方便,对于那些必须经常带着资料外出做演讲的人而言尤为方便。

课题 4　折叠与收纳

1)以自己的生活环境为观察对象,对宿舍、家、校园公共场所及本人生活状态做深入仔细的调查研究。

2)画出思维导图或概念地图,从中提炼设计概念;画出设计草图、结构图。

3)制作设计模型及版面。

4)材料:模型板、瓦楞纸、卡纸、无纺布、EVA等易加工材料。

图2-29~图2-33为"折叠与收纳"作业。图2-34为课程教学现场。

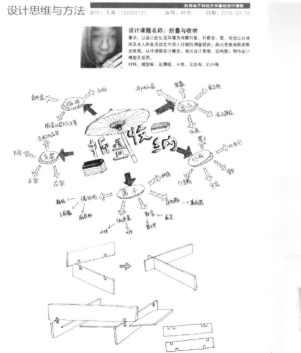
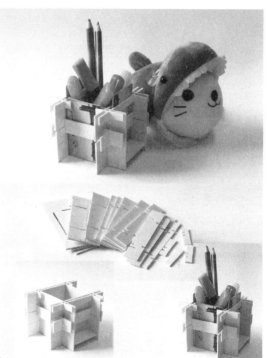

图2-29　折叠与收纳/作业版面/王茜/2015

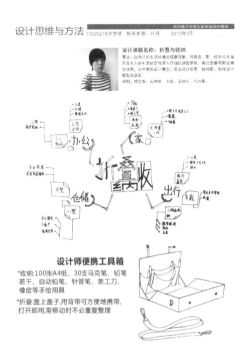
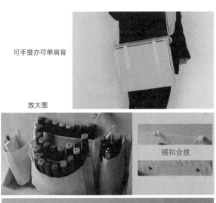

图2-30　折叠与收纳/作业版面/许梦娇/2015

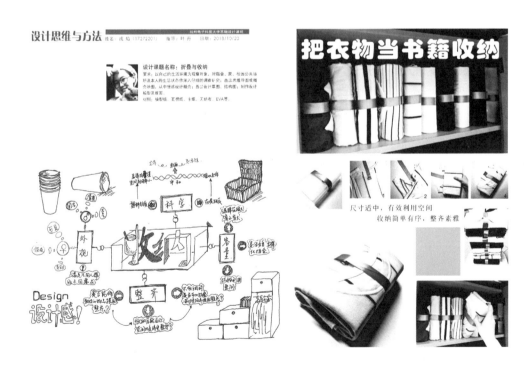

图2-31　折叠与收纳/作业版面/成焰/2018

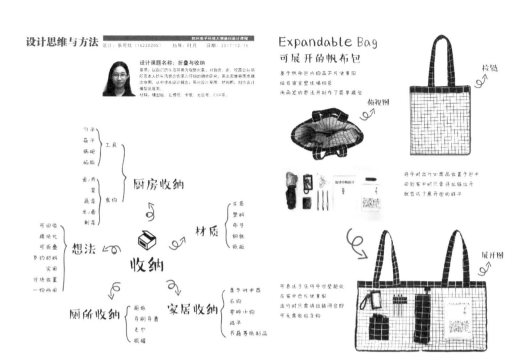

图2-32　折叠与收纳/作业版面/乐可欣/2017

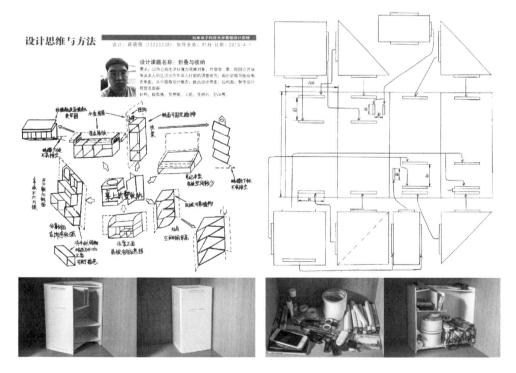

图2-33　折叠与收纳/作业版面/蒋萌奇/2015

图2-34 教学现场

Chapter
03

多向思维

人的大脑个体之间的物理差异很小，但在大脑运用上，人与人的差距巨大；心理学家也证明了人的智商差异其实并没有想象的大，但现实中人与人能力的差异却是千差万别。这里面与其说是大脑或者是智商的差距，不如说是思维模式的差异。本章通过思维方式从发散到收敛这一重要内容的讲述，希望大家在思维的广度与深度有所认识和体验。

3.1 发散思维

小时候我们曾经遇到过这样的问题：树上有5只鸟，猎人打了一枪，击中1只，树上还剩几只？为什么？聪明的小朋友回答：没有了，因为一只掉在地上，其余的吓跑了——这几乎成了这一"脑筋急转弯"的标准答案。如果是其他答案就有可能被提问者笑话。那么还有其他答案吗？

如果我们在眼前建立一个"情景"，也许可以"找"出更多的答案。

答案1：还有5只。因为猎人使用的是无声手枪，1只鸟被击落挂在树杈上，另外4只鸟没有听到任何声音。答案2：还有4只。因为猎人使用的是无声手枪，1只鸟被击中落地，另外4只没有听到任何声音。答案3：还有3只。树上原有的5只鸟是一对配偶和3只雏鸟，1只中弹，1只飞走了，3只小鸟还不会飞，留在鸟巢内。答案4：还有2只。1只中弹落地了，1只大鸟赶快叼着1只小鸟飞走了，还剩下2只不会飞的小鸟在鸟巢里。答案5：还有1只。枪响后，击中的1只落下来挂在树杈上，另外4只全吓跑了……

由此看来，只要发挥一下想象力，从"1只也没有"到"还有5只"的六个答案都可以说通。这就是发散思维，又称辐射思维、放射思维、扩散思维或求异思维，是指大脑在思维时呈现的一种扩散状态的思维模式，它表现为思维视野广阔，呈现出多维发散状。思维者根据问题提供的信息，不依常规，而是沿着不同的方向和角度，从多方面寻求问题的各种可能的答案。

发散思维是从所给的信息中产生新信息，着重点是从统一的源泉中产生各种各样众多的输出。这种思维既无一定的方向，也没有一定的范围，不墨守成规，不拘泥于传统方法，对所思考的问题标新立异，达到"海阔天空""异想天开"的境界，从已知的领域去探索未知的世界。发散思维所追求的目标是获得尽可能多、尽可能新、尽可能独创的，前所未有的设想、方法、行事、思路、解决方法等，简言之，就是要追求新思想的数量，在

有时间限制的情况下，还要求在尽可能短的时间内实现上述目标。形象地说，发散思维沿着多条"思维线"向四面八方发散，能有效地扩展思维的空间，而习惯性思维则是一种单线性思维。单独的一根"思维线"受心理定式的牵引和约束往往会形成思维定式。单独的"思维线"尽管以无比的勇气前行，却往往不能达到创新研究设计的目标。发散思维不太考虑事物的确定性，而是多种选择的可能性，关心的不是完善的已有观点，而是如何寻求新点子，不是追求所谓的正确性，而是注重丰富性。其要点：

① 要养成寻求尽可能多的、探讨不同问题的习惯，而不要死抱住老办法不放——可以用多种方法来开拓思路，以寻求观察、类比和联系的办法。

② 要对各种假定提出反思——通常情况下，人们在思考某件事情时，总会作出多种假定，往往会无意识地把问题想当然。但是，当抱着怀疑的态度仔细追究时，可能会被证明是不可能的或不恰当的。这就扫清了思想上的障碍。

③ 不要急于对头脑中涌现出的想法加以判断——众所周知，许多科学发现常以假线索作为先导，因此在没有新想法产生之前，不要将其放弃，它也许能孕育出更进一步的想法。这样做的目的在于发现一种新的有意义的思想组合，而不是通过习惯的途径来实现。

④ 使问题具体化，并在头脑中形成一幅图像。图像可以帮助我们进行重新排列，发现相互之间的联系等。图解还有利于采用符号来表示各种不同的因素。

⑤ 要把问题分成独立的几个部分——逻辑分析是一种系统的方法，目的在于对问题作出解释。而横向思考是对各部分作出鉴别，并给予重新排列与组合。

⑥ 从问题之外寻求突破的机遇——逛商店，到玩具店随便看看，或者随便从字典里查一个词等做法都是寻求突破的方法。在商店里闲逛时，并不寻找与问题直接有关的东西，应该在头脑中保留有空白处，并随时接受新东西。偶然碰到的东西，或来自字典中的一个词，都可能引发出一连串相关的想法。也许偶然的机遇将导致问题的迎刃而解。

⑦ 参加各种具有新观念的启发性会议——譬如小组头脑风暴之类的活动（图3-1）。

从单独一根"思维线"向多条发展需要经过一定量的训练。评价一个"发散性思维"训练课题有三个指标：流畅性、变通性和独特性。

流畅性是发散性思维量的主要指标，只要按照问题去发散，发散越多得分越高。变

图3-1 小组头脑风暴——饮料瓶的20种用途

通性要求从不同的方面去发散，思维运算涉及信息的重组，如分类、系列化，甚至转化、蕴涵，具有较大的灵活性和可塑性。独特性要求以新的观点去认识事物，反映事物，意味着思维空间的重新定式，难度最高。由于独特性更多地代表发散性思维的质，它在发散性思维三因素中有着特别重要的意义。以"筷子"为例：筷子可以疏通下水道、开啤酒瓶等就具有"变通性"，而筷子可以做成风筝骨架、女孩发簪等就具有"独特性"。

课题 5　激发想象力游戏1

1）选择下列一个名词作为思维发散议题，提出20种以上的用途：铅笔、可乐瓶、螺丝刀、回形针、纸杯、筷子、雨伞。
2）文字或图解形式不限。
3）每个想法要标序号。
4）答题完毕请写上学号、姓名。
5）在小组内将答题互评。
6）评分时要写出三个指标的分数和总得分，写上评分者的学号交给课代表。
7）三个评价指标：a.流畅性，计算在一定时间内思路的数量，1分/个；b.变通性，统计改变方向的思路，3分/个；c.独特性，查看产生不同寻常的新思路，8分/个。
8）答题时间为20分钟。

如图3-2所示，一共写出30个答案，得30分。变通性和独特性要根据定义来判断，列出序号，变通性为12、14、17、18、22、23、24、28、29，得27分；独特性为13、15、27、30，得32分。总分为89分。

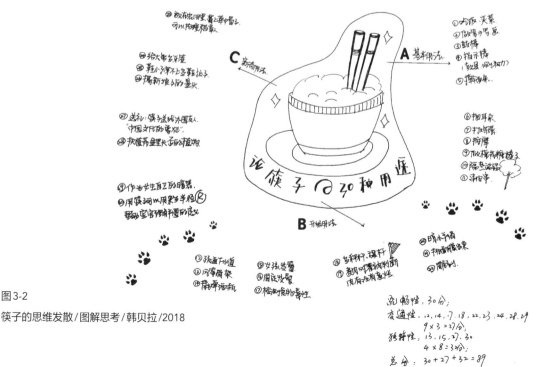

图3-2

筷子的思维发散/图解思考/韩贝拉/2018

图3-3为回形针的思维发散图解。

图3-3 回形针的思维发散/图解思考/林超/2018

发散思维中有一种"反过来"思考问题的方式，即逆向思考，是指从思考对象的反面寻找解决问题的方法。最初提出这种创新思考法的哈佛大学艾伯特·罗森教授把它描述为"站在对立面进行思考"。从前面的例子中可以看出，对一句正面的口号反向思考可以产生众多更为具体的"措施"来防止问题的产生。逆向思考正是通过问题的另一面深入挖掘事物的本质属性，从而开拓解决问题的新思路。如对"健康生活每一天"逆向提问："想生病有哪些方法？"面对看似荒唐的问题，同学们在新鲜角度下找到了更多"鲜活的答案"，更为重要的是改变了原来对"健康"的思维定式。

所谓"思维定式"，具体一点就是"从众心理"，这是现代人都有的社会心理：不出格、随大流、人云亦云。人之所以需要"从众心理"完全源于高度组织化、社会化、法制化的现代生活。试想一下，如果没有这种心理机制，作为个体的人就无法立足于现代社会。就像在都市马路上不能在中间行走，口中有痰不能随意吐出口，气温再高不能赤身裸体行走在大街上，等等，这些都是现代文明的基本要求。通常情况下，"从众"比较有效、经济、安全，能解决生活中的常规问题，不用花太多心思也能把事情做好。今天大力提倡所谓的"创新"，从某种程度上讲就是要克服这种从众心理。因为这种心理维持的是"常规"，长此以往整个社会就不能进步。

逆向思考作为一种思维工具，能帮助我们暂时摆脱"从众心理"，从逆向的、非常规的角度去看待问题，以期找到解决问题的新视角。我们要建立这样的观念，即在思考问题或设计过程中，并不存在一条明显的正确思路，对客观事物要经常向相反的方向思考，这样才能改变常规的心理定式，才能产生新的创意。

 激发想象力游戏2

1）思维发散——逆向思维。

2）文字或图解，形式不限。

3）以现实生活为参照，不过多考虑技术性、可行性和可靠性等现实性要求，对各种可能进行充分的想象。

4）请用"否定视角"图解思考下列事物，从中找出消极因素或不好的方面，找出的理由越多越奇特越好：天下无贼、房价暴跌、找到一份好工作（图3-4、图3-5）。

5）请用"肯定视角"思考下列事物：经济低迷、朋友背叛、大病一场（图3-6、图3-7）。

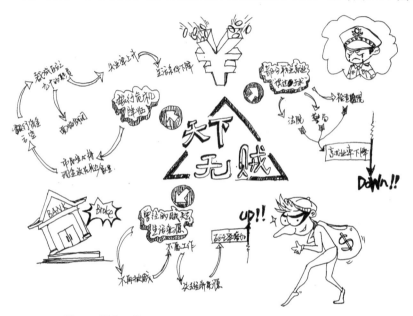

图3-4　逆向思维/天下无贼的否定视角/图解思考/成焰/2018

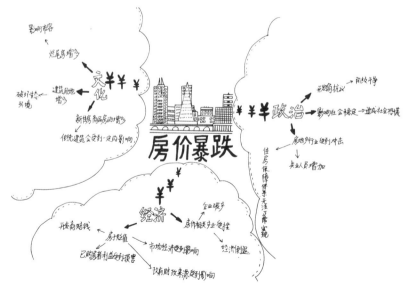

图3-5　逆向思维/房价暴跌的否定视角/图解思考/刘小欢/2018

图3-6 逆向思维/朋友背叛的肯定视角/图解思考/周佳佳/2013

图3-7 逆向思维/大病一场的肯定视角/图解思考/张皓伟/2016

3.2 非文字思考

非文字思考是用图形图像来思考想象,而不是运用文字和数字。

如果提问:战争的对立面是什么?我们会不假思索地回答:和平。作为一个词语,和平只是一个抽象名词,或者说是一种概念。含义十分明确:没有战争。其实没有战争的状态和内容是很多很丰富的,只是"和平"的文字表述限制了我们的思维进行更广泛的联想。

非文字思考方式可以开启对视觉画面的回忆(包括影视画面),如果用图像来描述,战争的具体场景可以描述为是一群人进入敌对阵营进行破坏性活动,杀戮和伤害那里的人,掠夺和破坏那里的财产等。那么战争的对立面可以描述为:一群人到友好的地区去进行建设性活动,帮助那里的人建筑公路铁路、修建房子和水利灌溉;大批技术、医务人员到受灾地区进行灾后重建、救死扶伤的活动;艺术家、演艺人员、运动员到友好国家进行文化传播、友好竞赛活动;等等。

战争的对立面可以演绎出很多场面,而"和平"很容易被理解成一种抽象的状态。其实,人类正常的工作学习、恋爱生活、旅游度假等状态都是"和平"的状态——也就是战争的对立面,如图3-8和图3-9是对"孤独""麻烦"等概念的对立面所作的非文字思考。

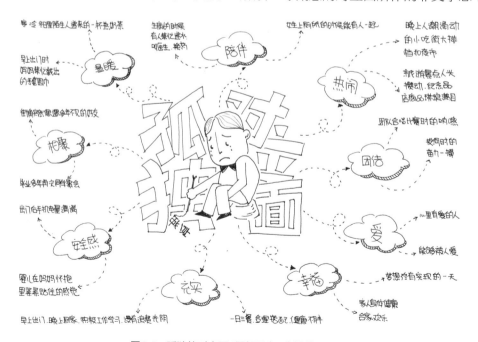

图3-8 孤独的对立面/图解思考/李敏菡/2014

多向思维 Chapter 03

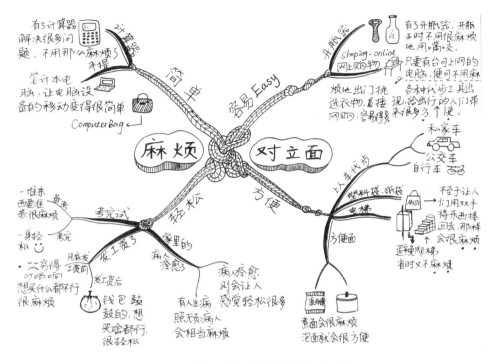

图3-9 麻烦的对立面/图解思考/沈也/2011

我们会发现，同样一个问题，如果用文字回答可能只有一两个答案；而通过图形图像的想象，不同的人会有各不相同的答案。从图3-8和图3-9的设计练习中可以看出，面对"孤独""麻烦"这些概念时，每个人所指向的内容是具体的，也是各不相同的。面对生活中的具体问题，有些可以用文字来表达，有些就很难有确切的文字来描述。在创新设计中，用非文字思考并不等于一定好于文字思考，但它有助于产生不同概念的可能性。寻找尽可能多的可能性是创造性思维的重要特征。

在创新设计中，不要因为一个想法缺少一个名字或明确的词汇，就认为这个想法没有价值。相反，往往是一个新事物会衍生出许多新的词汇，从而形成新的概念。微型计算机的"视窗""菜单"概念的产生就是最好的例子。

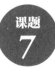 **根据下列题意作图解思考**

1）图解痛苦的对立面是什么？
2）图解仇恨的对立面是什么？
3）图解郁闷的对立面是什么？
4）图解麻烦的对立面是什么？
5）图解孤独的对立面是什么？
可参考图3-10、图3-11进行。

图3-10　不幸的对立面/图解思考/刘芙源/2014

图3-11　焦虑的对立面/图解思考/王梓昱/2016

3.3 类比和隐喻

类比，是由两个对象的某些相同或相似的性质，推断它们在其他性质上也有可能相同或相似的一种推理形式。类比的出发点是对象之间的相似性，而相似对象又是多种多样的。相对于水流，电流是不可视的，虽然这两种物质属于不同的概念范畴，但依据两者之间的属性、关系上的类似，我们把无形的"电"借助有形的"水流"来加以认识和理解，于是就产生了：流水的阻力—电阻、水压—电压、流量—电流、导管—导线等新概念。

达·芬奇是举世公认的杰出画家，从配有5000多幅插图的手记中可以看出，他所涉及的领域相当广泛，其中包括机械、建筑、水力、空气动力、声光学，等等。他不但是一位博学的艺术大师，更是一位善于向自然学习的工程设计类比高手。如图3-12所示是根据达·芬奇手记中直升机方案做的模型。他把空气的流动类比于水的流动，并将当时广泛用于水驱动的螺旋桨安装在直升机上。为了在空气中能垂直地把人"拉起来"，他把螺旋轴的方向改为垂直方向。限于当时技术设备的限制，这个设计方案最终没能升空，但其设计理念和外形已很接近今天的直升机了。所以，类比思考的意义在于寻找事物内在的相似，具体表现在：

① 发现未知属性，如果其中的一个对象具有某种属性，那么就可以推测另外一个与之类似的对象也具有这种属性。地质学家李四光经过长期观察发现，我国东北松辽平原的地质结构与盛产石油的中东很相似，于是经过一番勘探，终于发现了大庆油田。

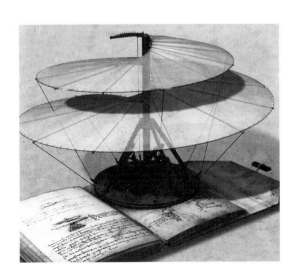

图3-12　直升机设计方案/达·芬奇/意大利/1489

② 把一事物的某种属性应用在与之类似的另一事物上，可以带来新的功能。众所周知，泡沫塑料的质量很轻，而且具有良好的隔热隔音作用，这种特性的原因是在合成树脂中加入了发泡剂。有人由此想到在水泥中加入发泡剂，结果发明了质轻、隔热、隔音的气泡混凝土。

类比法又称综摄法，是由美国麻省理学院院教授弋登（W.J.Gordon）于1944年提出的一种利用外部事物启发思考的方法，并提出两个思考工具："异质同化"和"同质异化"。

"异质同化"是把看不习惯的事物当成早已习惯的熟悉事物。在问题没有解决前，这些事物对我们来说都是陌生的，异质同化就是要求我们在碰到一个完全陌生的事物时，运用所有经验和知识来分析、比较，并根据结果，作出很容易处理或很老练的态势，然后再去想用什么方法才能达到这一目的。"同质异化"则是对某些早已熟悉的事物，根据人的需要，从新的角度观察和研究，以摆脱陈旧固定的看法的桎梏，产生出新的构想，即把熟悉的事物转化成陌生的事物看待。为了更好地运用异质同化、同质异化，弋登提出了四种模拟技巧：

① 人格性的模拟——感情移入式的思考方法。设想自己变成该事物后，自己会有什么感觉，如何去行动，再寻找解决问题的方案。

② 直接性的模拟——将模拟事物作为范本，直接把研究对象与范本联系起来进行思考，提出处理问题的方案。

③ 想象性的模拟——利用人类的想象能力，通过童话、小说、幻想、谚语等来寻找灵感，以获取解决问题的方案。

④ 象征性的模拟——把问题想象成物质性的，即非人格化的，然后借此激励脑力，开发创造潜力，以获取解决问题的方法。

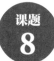

课题 8 异质同化类比和同质异化类比

1）异质同化类比——以现代产品与动物为想象物，把两种不同种类的物种作异质同化类比，并用相关图片编辑在九宫格里。参考议题：什么动物像战车？什么动物会筑巢建屋？什么车像条蛇？什么车像大象？什么动物像挖土机？或自拟议题。

2）同质异化类比——把生活中的日用品想象为具有另外功能或作用的物品，把司空见惯的物品作同质异化类比，并用相关图片编辑在九宫格里。参考议题：雨伞还能干吗？回形针还能干吗？饮料瓶还有什么用？没有腿的板凳是什么？没有轮子的车是什么车？或自拟议题。

作业规格：A4纸，彩色打印（图3-13～图3-16）。

多向思维 Chapter 03

图 3-13
异质同化类比——什么动物像战车？／陈赵/2018

图 3-14
异质同化类比——什么动物会筑巢建屋？／成焰/2018

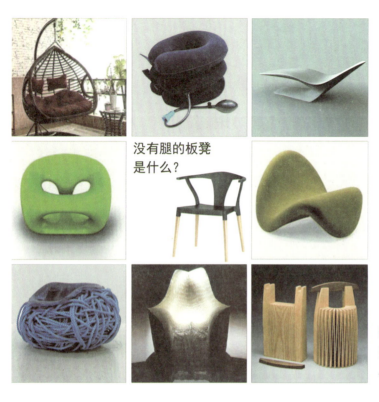

图3-15
同质异化类比——没有腿的板凳是什么？/张梦霞/2011

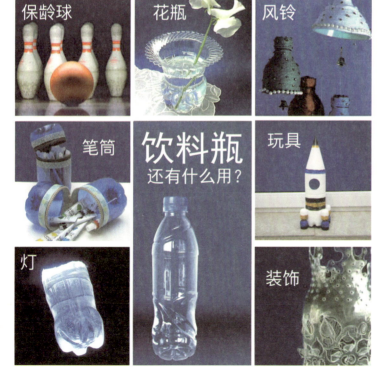

图3-16
同质异化类比——饮料瓶还有什么用？/刘小欢/2018

多向思维 Chapter 03

类比的另一种形式就是比喻。中小学语文中常用比喻，而在设计中称之为隐喻，即把未知的东西变换成已知的事物进行传递。例如"车队蚂蚁般地前行"这个隐喻，假定不清楚车队走得到底有多慢，但我们知道蚂蚁爬行的模样，该隐喻把蚂蚁的特征变换成了车队的特征。所以说隐喻是通过寻找事物之间暗含的相似性来获得启发的思考形式。隐喻的两个显著特点是：①抽象事物的具象化；②具体事物的可视化（图3-17）。

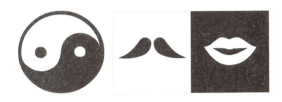

图3-17　八卦图案——抽象事物的具体化，性别图案——具体事物的可视化

课题9　发现隐喻

把两个看起来没有什么关系的事物联系起来，在"相似性"中发现隐喻，并用相关图片编辑在九宫格里。参考议题：杭州的保俶塔和竹笋哪个更挺拔？时装模特走的"猫步"和金鱼哪个更优美？球和蜻蜓哪个更轻盈？压路机和大象哪个更笨重？变形金刚和大卫雕像哪个更酷？石子路面和鳄鱼皮哪个更粗糙？或自拟议题。

作业规格：A4纸，彩色打印（图3-18、图3-19）。

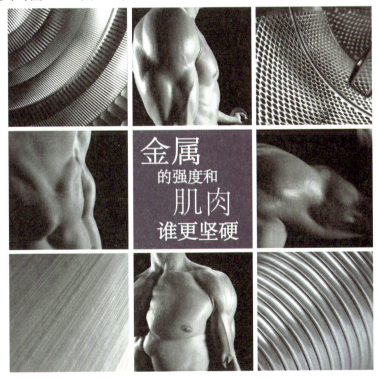

图3-18
发现隐喻——金属的强度和肌肉谁更坚硬？／尹俊辉／2018

设计思维

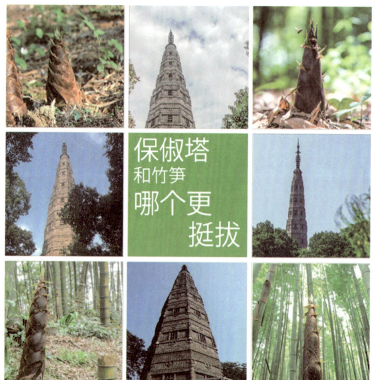

图 3-19
发现隐喻——保俶塔和竹笋哪个更挺拔？/李慧/2018

课题 10　从抽象到具体

下列矛盾短句能隐喻什么事物？或隐喻什么生物？
"笔直的扭曲""摇摆的稳定""娇柔的盔甲""健康的毒药"。或自拟议题。
作业规格：A4纸，彩色打印（图3-20、图3-21）。

多向思维 Chapter 03

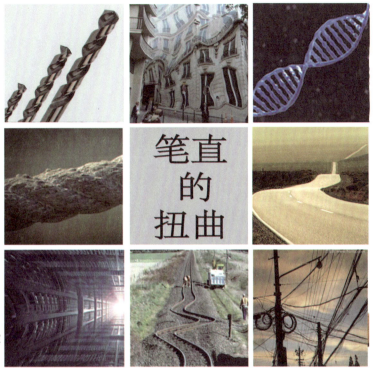

图 3-20
从抽象到具体——笔直的扭曲/罗家然/2018

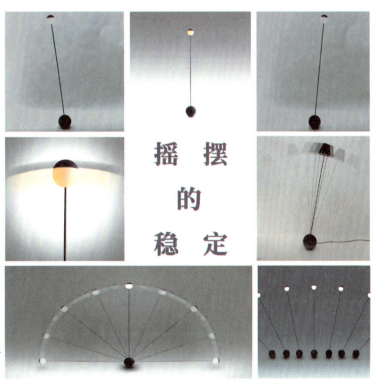

图 3-21
从抽象到具体——摇摆的稳定/韩贝拉/2018

Chapter
04

思考工具

图解作为一种记录、交流和研究的思考工具，具有视觉思维的特点。思考者不断地记录下自己的点滴构思，可以是视觉上的，也可以是只言片语，只要是与思考目标相关联的，不管用什么手段记录下来都可以。草图或者模型在某种程度上都是"凝固"思维成果的过程。笛卡尔早就说过，没有图形就没有思考。如果一个特定的问题可以转化为一个图像，那么就整体地把握了问题，并且能创造性地思索问题的解法。

4.1 思考视觉化

思考视觉化通过徒手画或制作模型实物将设计思维呈现出来。需要澄清一个误解：图解需要画画天赋。其实图解仅仅是一种表达方式，这种表达可以借助绘画手段，而不是依赖。图解与绘画的不同在于：前者是与酝酿构思有关的设想形成的过程，后者则将完整设想同他人交流展示的过程。图解是视觉的自我对话，而绘画艺术更多的是视觉的对外交流。

4.1.1 图解思考

用图解扩展思维和用图画交流想法常常容易混淆。图解构想先于图画交流，图解思考有助于发展值得交流的形象方案，因思维流动得很快，所以构想常常是徒手画的，靠印象和快速完成的。由于同他人交流需要表达清楚，所以图画交流正式、明确和费时。仅仅强调图画交流而不考虑图解构想的教育，会不知不觉地妨碍视觉思维。"构想"，或者说"想法"是思维的结果。"想法是感觉、想象和思维的内在构造物。"把感觉和想象记录下来可以借助文字和图解，而后者能直观地表达出来。因为图解是对人脑思维过程的模拟，是对视觉思维的加工——把复杂的东西简单化、抽象的东西具体化、无形的东西有形化。无论是理解对象、记忆信息，还是解决问题，图解构想比文字表达有明显的优势。它可以通过图形、图像、图表、关键词，把思考过程呈现出来，帮助我们分析、理解、沟通，开辟更多更好的思路。所以说图解是一种视觉思维的工具。

对于这种思维工具，文艺复兴时代巨匠达·芬奇运用得极为出色，现存的5000幅达·芬奇笔记中生动地展现了大师创造性思维的过程和成果（图4-1）。后人看这些图文并

图 4-1

笔记/达·芬奇/意大利/1480

茂的资料,一方面被作者丰富的想象力和预见力所折服;另一方面又对手记中图解草稿的模糊性、不确定性迷惑不解。其实这正是创造性思维过程的特征。随着思考者情感、所处环境、视角的变化,记录思维过程的图解不断地刺激思维,从而产生新的联系和成果。不要以为善于形象思维的艺术家对此情有独钟,科学家也是这方面的高手。生物学家达尔文也是采用图解笔记的方式记录、分析和整理物种资料,最终完成进化论巨著的。

所以,一张充满灵感的图解将有力地推动创新思路的发展。如图4-2所示,旅途中将看到的印第安帐篷做了解剖式描绘,用一目了然的方式表达出来,直观的

图 4-2 印第安帐篷/妹尾河童/日本

图解形式便于加深理解、增强记忆。与文字传达不同的地方是，图解不需要通过抽象理解等复杂过程就能让人明白。图解的功能归纳起来有：a.使构想一目了然，促使构想间的联系；b.使构想生动灵活；c.使构想具有逻辑性。

4.1.2 视觉化工具

"边想边画""边想边做"是设计思维的重要特征，徒手画、原型和文字是表达和记录设计思维成果的工具，是对人内在的潜意识层面的信息的反映，不仅有助于使模糊的内部形象聚焦，而且为鲜活的思维源流提供记录。徒手画、原型和简要的文字说明都是思维图像二维或三维的呈现，我们统称为"图解"。进一步讲，图解可以起到记忆无法起到的作用，即使最卓越的想象者也不能通过记忆将一些意象并在一起进行对比，而人们却可以对草图加以比较。作为设计发思维的工具，图解工具有很多，主要包括草图、流程图、思维导图、矩阵图、坐标图、模型或原型等。

（1）草图

草图是一种常用工具，画家、设计师、导演都是这方面的高手，其实科学家、工程师也常用。本书要讨论的是非专业人员，尤其作为学生怎样借助这个工具来开发思维。草图有一个形象的叫法——徒手画，对应英语词汇——free hand。其实在构思草图过程中最令人着迷的是"free mind"——思绪飞扬的状态，当人的思维能量真正得到释放，才会产生新的想法。把想法记录下来的"草图"有两种类型：探索型草图和开发型草图，两者分别代表着草图的两端。探索型草图用于在构思中提出概念，然后不断地选择、界定、比较、重组概念，也称为概念性草图，通过对概念抽象和具体因素的探索，尝试性地画出图形以有助于深化概念；开发型草图是往往已经有一个成熟的想法，通过草图形式在尺度、构造、功能、与人及空间关系等方面进行各种可行性探讨和发展。如以"环保袋课题"为例，图4-3的作者在思考一次性塑料袋带来的问题时，运用了视觉思维工具——联想和图解：植物的果子往往是形态诱人、味道甜美，其中的生物学含意是，"引诱"动物食用后，把果子内部的种子"携带"到较远的地方生根发芽。作者把"种子"和"购物袋"这两个概念组合成了"种子环保袋"，并用草图把头脑中的概念"视觉化"，这个草图仅仅表达了某种概念、思路，具体的结构、制作工艺、尺寸等因素有待于进一步深化。这类草图称为探索型草图。面对同样的课题，图4-4则是"开发型"草图。对一个考虑已久的概念，通过草图形式将使用方式、构造、功能等方面的各种可行性"视觉化"，便于进一步的发展和交流。

图4-3　环保袋构想/草图/刘文伟/2007

图4-4　灭烟槽/草图/江海波/2007

（2）流程图

流程图用于对事物之间的相互关系和发展过程作可视化图解（图4-5）。每个过程或阶段用图形表示，或称为节点，节点之间相连以示流动方向。下一个节点何去何从，取决于上一步的结果，典型做法是用"是"或"否"的逻辑分支加以判断。流程图可以对事物发展的秩序、时间进度以及相关因素的相互关系进行表达。在构绘流程图时，要确定事物最基本的主次关系及走向：哪些是主要因素，相互关系如何，在流程中应处于一个怎样的顺

序关系，等等。这些因素往往决定图解构想的走向和结果。流程图还可以用来对组织机构的构架作可视化描述和解释。流程图中的每个节点是一个功能区，根据流向关系串在一起。节点通常为一个关键词外加一个圆圈、方框等图形。节点本身所传达的含义有限，而把节点连接起来就会产生丰富的意义，这就是作为思维工具的功能所在。

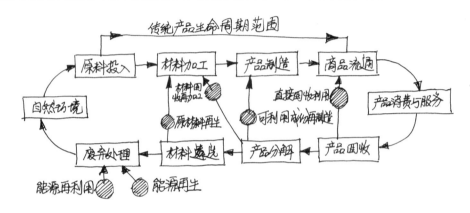

图4-5　绿色产品生命周期与环境关系图

（3）矩阵图

矩阵图主要用于从复杂的问题中，找出成对的因素，然后根据图示来分析问题，确定问题的关键点。这是一个综合思考的图解工具。在各种问题中，将相关因素找出来并排列成行和列，其交点就是相关点，人们可以借此一目了然地找出存在的问题、问题的形态及解决问题的思路。

如图4-6所示的矩阵图，其成对因素往往是要着重分析问题的两个侧面，一个因素的变化往往成为其他因素变化的原因，因此需要把所有因素都罗列出来，逐一分析具体现象与具体原因之间的关系，这些具体现象和原因分别构成矩阵图中的行元素和列元素。矩阵图的最大优点在于，寻找对应元素的交点很方便，而且不会遗漏，显示对应元素的关系也很清楚。矩阵图常常用来分析成对的因素、明晰关系、确定重点以及进行系统分析。矩阵图还有一种更为普遍的形式就是图表，通常在时间、空间上表示事物或想法的抽象概念。表达事物的抽象概念时，通过图示可以一目了然。如果我们在构思时，可以借助表格图先纵横分解，后上下交错，往往可以开拓思路，激发无限创意（图4-7）。

（4）思维导图

思维导图由英国心理学家、教育家东尼·伯赞（Tony Buzan）在20世纪60年代初期开创，是一种放射性思考的图解方法。放射性思考是人类大脑的自然思考方式，每一种进入大脑的资料，不论是感觉、记忆，还是想法——包括文字、数字、符号、线条、色彩、意

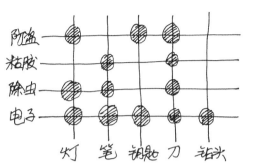

图4-6 搜索新产品概念的矩阵图　　　　图4-7 产品设计矩阵图

象等，都可以成为一个思考中心，并由中心向外发散出多条分支，每一个分支代表与中心议题的一个连结，而每一个连结又可以成为另一个议题，再向外发散出更多分支。这些分支连结实际上记录了思维发散的过程，就像一幅地图，这就是"思维地图"（Mind Mapping）的由来。

如图4-8所示的思维导图，议题是"我的大学目标"，运用思维导图对大学习生活进行

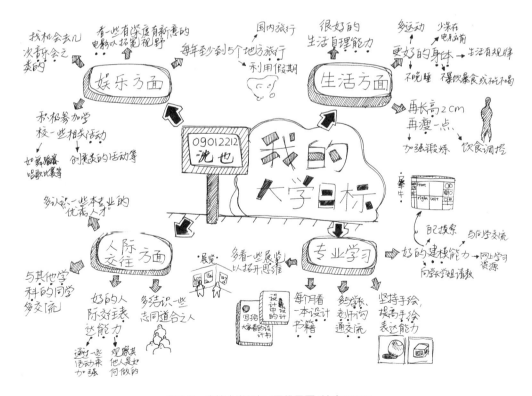

图4-8 我的大学目标/思维导图/沈也/2010

展望和规划,分别从生活、学习、社交、娱乐等几个方面展开畅想,每个方面再细分出一些具体的指标和要求,通过一个形象化的构图将碎片化的想法变为条理清晰可见的图表。

（5）模型

前面介绍的图解工具都是平面的,其特点可以快速表达。而模型则是立体的图解工具,优势在于通过视觉、触觉直接感受材料的特性、色彩、触感,表达内心的想法,并且可以在制作过程中利用"真材实感"进行不断地思考和修改,甚至在不经意中发现新的点子。这在科学发现中也不乏先例。

模型的种类有概念模型、测试模型、工作模型、展示模型等,涉及的材料有木材、石材、塑料、金属、陶瓷等。但作为图解思维的工具主要指概念模型——实际上是一种"立体草图"。它借助易加工、成型快的材料,方便反复拆装、修改,以构成简单的形体,便于构思者在体量、构造、材质、空间尺度等方面直观判断。图4-9是以生物为意象的模型作业。模型最为重要的地方就是能够给制作模型的人带来对物体和思想完全的控制——或者,反过来,它能够让制作模型的人知道哪里还缺少控制或理解。在学校里,模型可以用

图4-9　木结构/杂木模型/叶丹/2015

来掌握各个学科。比如，在数学课上制作模型可以强化对概念的理解。一个学生越早懂得每一个公式都有其物理的表现以及每一个物理现象都有其数学的模型，那么他就越有进行发明活动的能力。并且，肌肉感觉和视觉之间有着直接的联系，因此制作模型可以提高视觉思维能力。

课题 11 图解

1) 突出重点——要尽量多地采用图像符号，尽量使用各种颜色或者通过层次的变化以及间隔的设置、线条的粗细等方式，突出构图重点。

2) 发挥联想——围绕中心主题内容进行思考，画出各个层级或分支，尽可能地发散思维，引发联想，并使用各种色彩和符号——箭头、圆圈、三角、下划线等丰富表达手段。

3) 条理清晰——为了清晰明白，各分支之间的关系要清晰明了，层次分明，文字书写工整，使用各种结构形式进行表达，如直线型、树型、梯度型或放射型等；线条粗细有别，图形符号清楚，能够表达相应的含义。

设计步骤：

1) 首先，设定一个主题，并围绕主题展开构思和联想。

2) 使用一种主要的结构形式进行构图，分层级、有条理地进行图形化表达。

3) 围绕主题列出相关的分支内容，注意分支不能过于复杂，最好不要超过10个。并用不同粗细和色彩的连线、箭头、阴影在主题与分支之间表示相互关系。

4) 在各分支下用简易的图形、符号、文字等进行图形化表达。

5) 整理各个分支内容，寻找、调整它们之间的关系，用图形、颜色等符号强调重点。

图解选题：

1) 图解"概念"——设计思维、决胜未来的能力、低碳生活、物联网、雾霾。

2) 图解"程序"——新生报到、网上购物、公共自行车租用、考驾照。

3) 图解"架构"——家谱、图书馆、医疗机构、我的公司。

4) 图解"空间"——我的家乡才叫美、我的高中那些事、杭州一日游。

5) 图解"想法"——一个奇思妙想、我的创业计划、向动物学什么。

6) 图解"关系"——我是谁、我的高中老师、中美关系。

7) 图解"构造"——学生宿舍床、鼠标、书包、人体。

可参考图 4-10 ~ 图 4-15 进行。

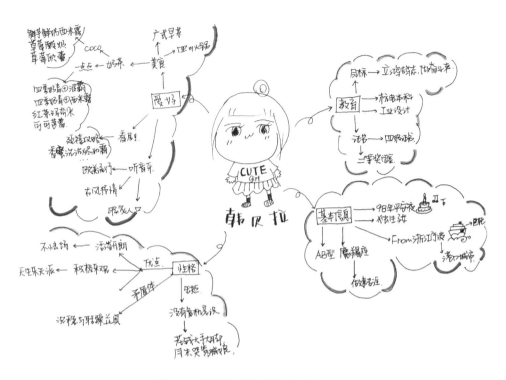

图4-10 我是谁/思维导图/韩贝拉/2018

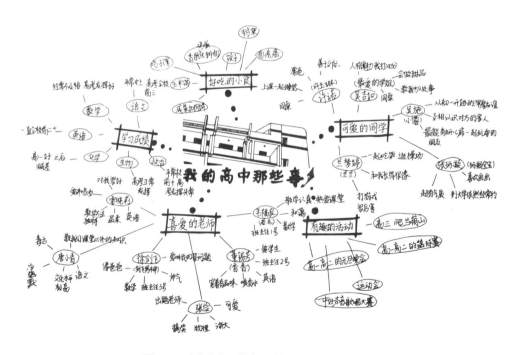

图4-11 我的高中那些事/思维导图/刘小欢/2018

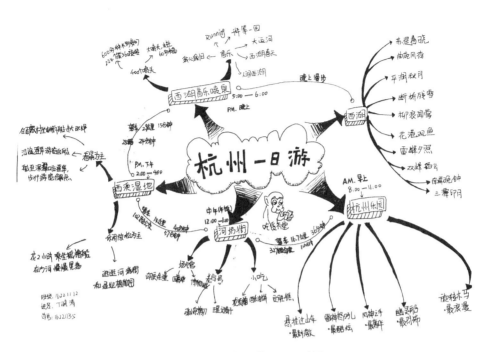

图4-12 杭州一日游／思维导图／丁晓清／2017

图4-13 向动物学什么／思维导图／王茜／2014

设计思维

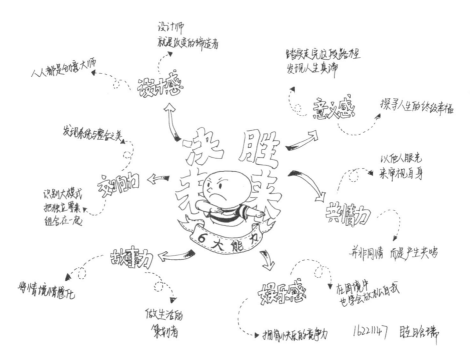

图4-14　决胜未来的六大能力/思维导图/眭晗瑞/2017

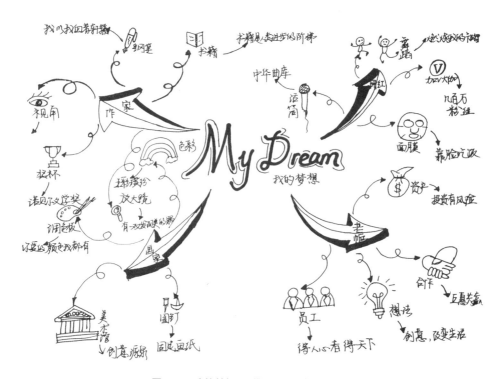

图4-15　我的梦想/思维导图/张金锋/2018

4.2 概念思考

"模块化""折叠式""一物多用"等就是设计的"概念"。那么，概念到底是什么？所谓"概念"，使用的是反映对象本质属性的思维方式，它包含了一个等级中的每个成员共同具有的属性。比如"椅子"的概念适用于所有椅子。事物和属性是不可分离的，属性都是属于一定事物的属性，事物都是具有某些属性的事物。脱离具体事物的属性是不存在的，没有任何属性的事物也是不存在的。

概念不仅涉及"是什么"，而且涉及"可能性"。举一个大家都知道的例子：早期的计算机需要用二进制编码形式写程序，这种形式既耗时又容易出错，更不符合人的习惯，大大限制了计算机的广泛应用。直到20世纪70年代末，"窗口""菜单"等概念引入计算机用户界面设计，才启动了个人计算机的蓬勃发展。"窗口"、"菜单"和"计算机操作"在这以前是风马牛不相及的概念，正是通过概念重组形成新概念，这是"概念设计"的典范。所以说，涉及可能性的概念可以使想象超出现实世界，激励人们去接近理想。可以说，人类最伟大的心理成果都是通过概念产生的。

在设计过程中会面临各种判断，最初的判断会在很大程度上影响最终的结果。判断的过程就是将现有概念重新组合，形成新概念的过程。用概念思考就是由概念形成命题，由命题进行推理和论证，这是逻辑思维的重要特征。但是，我们面对的是"有秩序""规范化"的现实世界，由人类自己产生的概念一方面使我们"井然有序"地生活，另一方面也束缚着人的思想，使已有的概念固定在相对应的事物上。所谓创意在很大程度上却是打破这种秩序，重新找出事物之间的"潜在相似"之处。面对纷乱的信息，要在不同事物之间找到相同点，就要运用概念思维在看似不同的事物上找出相同的特征。我们不妨尝试思考：能否从下列三组词汇之间找出相同的特征？

a.乌鸦和松树；b.鸡蛋和苹果；c.市长和小品演员。

乌鸦与松树之间在外形尺寸上的巨大差别混淆了这样的事实：它们都是生物体。一般说来，人们在发现第一个相似点之后就不再继续寻找其他相似之处了。鸡蛋和苹果都是可以吃的食物，因此就隐藏了它们之间不够明显的共同点：它们都被大自然很容易地包裹起来。市长与小品演员之间有什么共同点呢？他们都是有工作的人。我们思想中的自然趋势是注重差异，因此也就封闭了找寻共同点的能力。而这样的共同点其实正是概念。

概念形成的一般方式是：通过收集材料，找出材料之间的联系。这种联系常常建立在空间或时间上相互接近的基础上。所有必须要汇集在一起的这些属性构成为一个概念。比如说：a.一个群体；b.被婚姻、血缘的纽带联合起来；c.以父母、兄弟姐妹的社会身份相互作用和交往；d.创造一个共同的文化。这些属性就组成了"家庭"的概念。人们从旧的概念里发现或增加新的属性就会继续不断地构成新的概念。

概念形成的另一种方式与前一种方法相反：主观意识到可以省略某些属性从而构成只包含某些基本属性的另一等级。比如，以前在一般人的概念中没有用"家用电器"一说，只有电风扇、冰箱、洗衣机的具体名称。后来人们才把这类具有共同属性特征的用品统称为"家电"这一概念。这个概念适用于所有包含这些属性的家电产品，其属性是：a.家用的；b.电器；c.电子产品。

美国心理学家阿瑞提（Silvano Arieti）在《创造的秘密》一书中指出："a.概念给我们提供了一种或多或少的完整描述；b.概念使我们可以去进行组织，因为各个不同的属性或组成部分表现出了一种合乎逻辑的内在联系；c.概念使我们能进行预言，因为我们能推论一个概念当中的任何成员所发生的情况。随着时间进展，概念就越来越成了我们高水平的心理结构。"比如，"家庭"的概念随着时代的发展不断有"新概念"产生。如"丁克"，即DINK，是英语Double incomes no kids的缩写，直译过来就是有双份的收入而没有孩子的家庭。"丁克族"的概念：比较好的学历背景；消费能力强，不用存钱给儿女；很少用厨房，不和柴米油盐打交道；经常外出度假；收入高于平均水平。如果在房地产开发中加入了这个概念，就成了"丁克房产"。只要在房产广告上打上这个概念，人们就一下子就清楚了这种房型的特点，譬如说厨房小、客厅大等。

在日常生活中，要养成对所见所闻保持兴趣的习惯，并把注意力集中在有趣的概念上，这些概念就是那些看似不同的事物上所体现出的共同点。特别要留心在不同的场合看到的相同概念，从不同领域里识别出概念，增强运用概念进行设计思考的能力。譬如，对于"时间"这一概念，往往用"钟表"来衡量，人们在技术和形式上一直为描述精确的时间概念而不断创新。但是下面两个计时器方案却和"精确"一词少有关系，而是从概念上挖掘富有哲理的内涵，包括时光概念。

图4-16　时间片段

图4-16的作者在概念思考时提出究竟什么才是时间

的确切含义。是12个片段，12种行为，12种情感，12种体验，12个值得怀念的记忆，还是12个已经逝去的时刻？作者决定设计一种衡量逝去时刻的感应式装置，引发人们对闲置时间的重视。它看上去像个蚊香，每一块单色的区间象征一段时间，提醒人们抓紧时间，每做一件事都有自己的时间，每个错过的区间就意味着所错过的机会。图4-17是一个名为"杯中的时间"的沙漏计时器，它以一种别具一格的方式计算时间。每当人们把瓶子颠倒后，都会由衷地感到里面的物质在下泄的同时，时间也随之流逝。抽象的时间仅被使用它的人去理解：煮熟一个鸡蛋用两分钟的盐；沏好一壶茶用三分的砂糖；接听一个电话要用五分钟的咖啡豆……这个瓶子的两端都有开口，打开盖子人们就可以拿到里面的东西。瓶子里面可以装任何东西，如磨碎的香料，像蜂蜜、果酱一样黏稠的食品。

图4-17 杯中的时间

课题 12 提取产品概念

从网站或书报杂志中挑选一件好产品，从功能、造型、市场表现等因素分析其产品背后所隐含的概念，并用相关图片编辑在九宫格式中。作业规格：A4纸，彩色打印（图4-18～图4-20）。

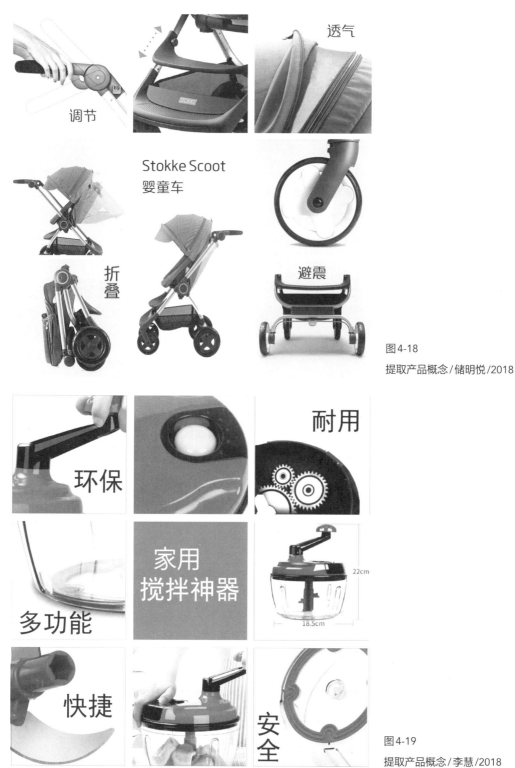

图 4-18
提取产品概念/储明悦/2018

图 4-19
提取产品概念/李慧/2018

图 4-20
提取产品概念 / 边正 / 2018

　　概念地图是对知识进行组织的一种方法,特点是用图解展现与某个问题有关的重要人物、地点、事件等要素之间的关系,具体形式由节点和连线构成。节点表示概念(人物、地点、事件等),而连接各节点的连线表示两个概念之间存在某种关系,必要时可以给连线加上说明文字。图 4-21 是有关物联网概念的学生作业。

　　概念地图是将知识元素按其内在关联构成起来的一种可视化语义网络。形式上和思维导图相似,但概念地图更注重概念之间的关联性,并揭示知识结构的细节变化。构成形式包括节点、连线、连接词。节点表示概念,用几何图形、图案等符号来表示。连接各节点的连线表示两个概念之间存在某种关系,连线可以是单向的、双向的或非方向的。连接词即连线上的文字,是节点之间关系的文字描述。概念和连线通过节点和连接词按顺序形成简单的命题(图 4-22)。

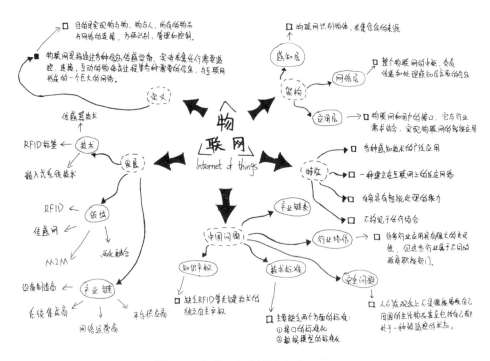

图4-21　物联网/概念地图/温岚/2016

图4-22　公积金/概念地图/王茜/2014

在概念地图中，概念是用层级结构的方式来呈现的：主要概念置于地图的上端或中间，次要和更具体的概念按等级排在其后。特殊知识领域的层级结构根据知识应用或思考的情景而定。概念地图的另一个特征是交叉连接。交叉连接用于表示概念地图中概念之间的关系，即表示呈现在地图上的某些领域知识是怎样相互联系的，一般先有中心议题，然后图解它们之间的关系。在确定与某一课题有关的概念后，可以沿着空间等级层次或时间先后顺序的维度创建思维模式（图4-23）。

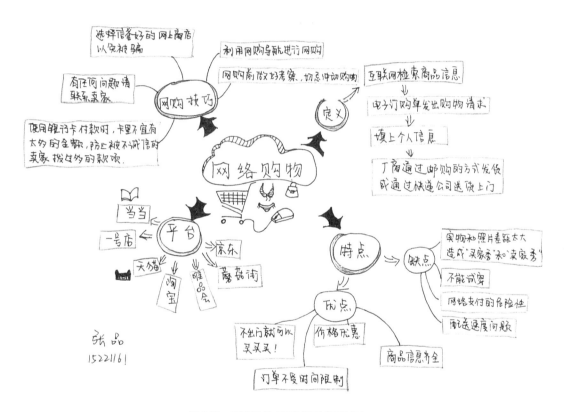

图4-23　网络购物/概念地图/张品/2016

钱学森在20世纪90年代花大量时间研究人类智慧，提出了"大成智慧学"的概念。他认为人的智慧有两大部分：量智和性智。缺一不成智慧！这就是大成智慧学。什么是"量智"和"性智"呢？他认为现代科学技术体系中的数学科学、自然科学、系统科学、军事科学、社会科学、思维科学、人体科学、地理科学、行为科学、建筑科学等十大科学技术知识是性智、量智的结合，主要表现为"量智"；而文艺创作、文艺理论、美学以及

各种文艺实践活动，也是性智与量智的结合，但主要表现为"性智"。"性智""量智"是相通的。"量智"主要是科学技术，是说科学技术总是从局部到整体，从研究量变到质变，"量"非常重要。当然，科学技术也重视由量变所引起的质变，所以科学技术也有"性智"，也很重要。大科学家就尤其要有"性智"。"性智"是从整体感受入手去理解事物，是从"质"入手去认识世界。图4-24是根据大成智慧学所作的概念地图。

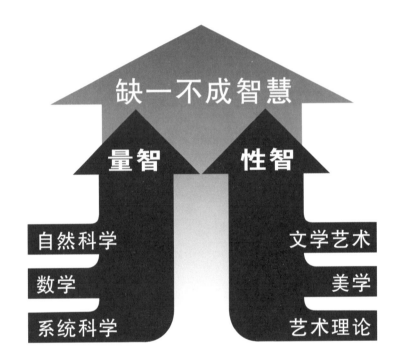

图4-24　钱学森的大成智慧学概念图

课题 13　用下列名词概念作概念地图

一带一路战略、转基因食品、雾霾、公积金、瑜伽、财政悬崖、城市化、北斗导航、工匠精神、品牌连锁店、免疫系统、物联网、智慧制造、网络购物、鸳鸯火锅，等等。作业规格：A4纸，黑白打印（图4-25、图4-26）。

思考工具 Chapter 04

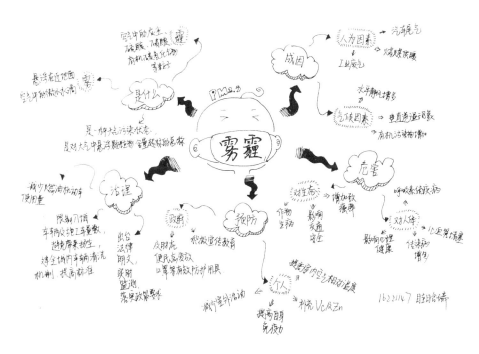

图4-25 雾霾/概念地图/眭晗瑞/2017

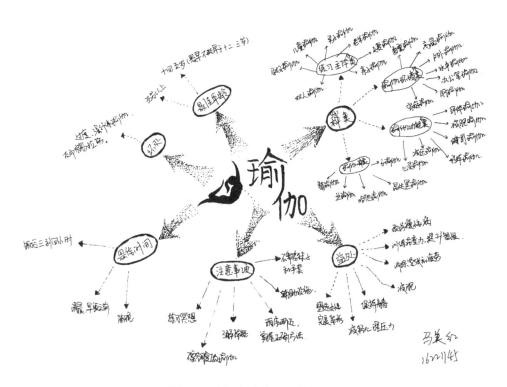

图4-26 瑜伽/概念地图/马美红/2017

83

4.3 意象解构

阿恩海姆在《视觉思维》一书中特别提到与创造性思维密切相关的"意象"。他认为"意象"不是传统观念上对客观事物完整机械地复制，而是对事物总体特征积极主动地把握。譬如，看到了一辆小汽车，但不清楚它是商务车、旅行车还是跑车；看到一张纸币，但不清楚是哪国币种；看到一个人，但说不清是本国人还是外国人。这是一种既具体又抽象的意象，同时也是自相矛盾的模糊意象。这种视觉意象不仅直接来源于对象本身，而且也可以由某些抽象概念间接传达。例如说到高大威猛，心目中便会现出一个昂首挺胸、气壮如牛的形象；说到蛇，会想到S形曲线；要表现一棵树则会用到简洁的几何形。

4.3.1 意象

意象是一种既具体又抽象、既清晰又模糊、既完整又不完整的形象。说到底，这是一种代表事物之间本质或代表着某种内在情感表现的"力"的图示。由于它的动力性质，其本身的运动"逻辑"变成了创造性思维活动中的推动力。

（1）心灵的意象

任何思维，尤其是创造性思维，都是通过意象进行的。与知觉不同，意象纯粹是一种内心活动的表现。这种意象是心灵对某种事物之本质的认识和解释的产物，所以称之为"心灵的意象"。哲学家康德说得更明白，意象其实是"想象力重新建造起来的感性形象"，美国心理学家安德森（J.R.Anderson）把意象概括为六个特征：

① 意象可以不断地呈现为多变的信息；

② 意象可以被操作，即模拟的空间操作；

③ 意象不受视觉通道的约束，并呈现为空间的和不断变化信息的一部分；

④ 数量属性（如尺寸大小）很难在意象中得到辨析，但意象中会呈现出较多的数量特征；

⑤ 意象比图形具有更多的可塑性，而较少脆性；

⑥ 复杂事物的意象被分割为若干部分。

（2）意象的变动性和潜在相似性

意象具有变动性，心理学家曾做过一个实验来探索意象的变动性。实验人员先向被试

者展示一个图形，然后再给出两个词让被试人员来描述这一图形（图4-27）。接着要求被试人员记住图形，并要求根据记忆画出这个图形。结果所画图形明显受到给定词语概念的暗示而被"歪曲"了：被给出"眼镜"一词的被试人员将这个图形画成了眼镜状；而给出"哑铃"一词的则画成哑铃状。这个实验说明了意象不像知觉那样稳定，它很容易变动。正是意象的这种变动性给创新创意提供了广阔的活动空间，使创造者从刻板的复制中解放出来，进入一种广阔的创造天地——对意象的再塑造。毕加索在作品《艺术家和模特》中描绘了自己在对着玛丽·沃尔特画素描的场景，值得注意的是画面上的线条更多的是作者头脑中意象的表现，而不是对模特形象的直接描写（图4-28）。

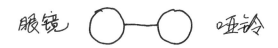

图4-27　图形意象

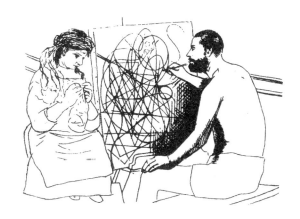

图4-28　艺术家和模特／草图／毕加索／西班牙／1927

（3）创意——意象的解构

美国心理学家阿瑞提在《创造的秘密》一书中指出："意象具有把不在场事物再现出来的功能，但也具有产生从未存在的事物形象的功能——至少在它最早的初步形态中是如此。通过心理上的再现去占有一个不在场的事物，这可以在两个方面获得愿望的满足。它不仅可以满足一种渴望而不可得的追求，而且还可以成为通往创造力的出发点。因此，意象是使人类不再消极地去适应现实，不再被迫受到现实局限的第一个功能。"他接着写道："如果意象再现出了那些实际存在而不可得到的事物形象，就可以促使人去行动、探求、找到那个渴求获得的事物；如果这种事物实际上并不存在，就会促使人去创造它；如果既不能找到它，也不能创造它，人就会在白日梦中去幻想它。"

人们已有的心灵意象是进行创意设计的基础，内心意象越丰富，创意构思素材就越多，设计的可能性就越多，因此设计人员需要通过各种途径丰富自身的内心意象，通常可以从自然事物、人类传统已有的文明成果当中去获取灵感。

4.3.2 潜在的相似

意象的变动性不仅意味着意象自身可以得到改造，还可以在不同的环境和关系中转换成新的东西，而这种转换的关键步骤是能发现两种意象之间潜在的相似。

潜在的相似一旦被发现，就可以用多种方式来加以描述。比如在文学中，潜在的相似可以通过比喻转换成新的东西。我们常把竹编或者剪纸比喻为"民间艺术的奇葩"。按常理，花和民间艺术无论在性质还是在形态上毫无相似之处，但潜藏在两个词后面所引起的情感存在相似之处。美丽的花朵和绚丽的民间艺术在某种程度上的这种相似性通过抽象和比喻联系在一起。

在科技发现中同样存在这种抽象的联系，交流电机的发明过程就是一个例子。直流电发明之后，尼古拉·特斯拉（Nikola Tesla）花费了多年时间研究发明交流电机，但进展缓慢。一次，他与一位朋友在日落时分漫步。落日的余晖使特拉斯想起一首诗来："余晖褪尽，辛劳的一天结束了，在那匆忙的一边，新的生命正在延续，啊，没有飞翼能够把我带离这片土壤，只有循着它的轨迹，去飞翔。"这首诗描绘了一幅优美的田园风景，描写一个人环绕世界旅行，希望能够持续地看到夕阳。特斯拉从这幅图中意识到了某种相似之处，在电机的电枢（电机的旋转部件）上，各点就是受到磁力的吸引，而磁力则超前于电枢进行旋转运动。这种落日的比拟启发了特斯拉，使他意识到电机的磁场也应该在电机内部保持旋转，就像从我们的角度看，太阳是围绕着地球在旋转一样。他本来就已经知道了如何通过交流电创造出一个旋转的磁场。因此，在他的脑子里，立即生成了一幅视觉画面，就是交流电机的最基本的设计方案。

课题 14　根据下列题意作图解思考

1）动物飞行原理。
2）鸟类、昆虫、蝙蝠是如何上天的？
3）鸟类、昆虫、蝙蝠翅膀结构分析。
4）鸟类是如何起飞、降落的？
5）鸟类（动物）是如何进食的？
6）鸟的嘴型与食物的关系。
7）动物爪子与食物的关系。
8）动物牙齿与食物的关系。
9）动物是如何睡觉的？
10）动物是如何喝水的？
11）动物是如何过冬的？
12）动物捕食动作。

可参考图 4-29～图 4-31 进行。

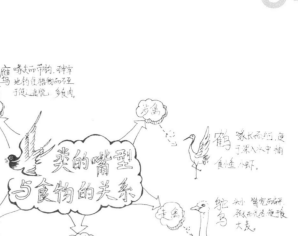

图 4-29
鸟类的嘴型与食物的关系 / 图解思考 / 顾思佳 / 2016

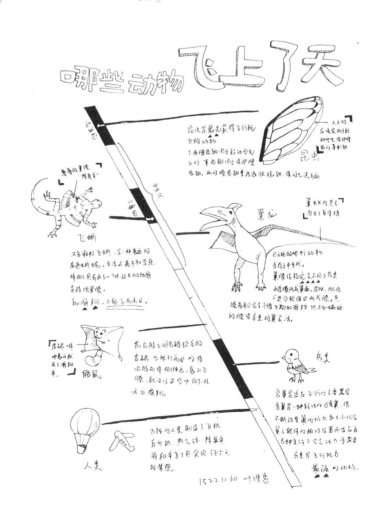

图 4-30
哪些动物飞上了天 / 图解思考 / 叶理惠 / 2016

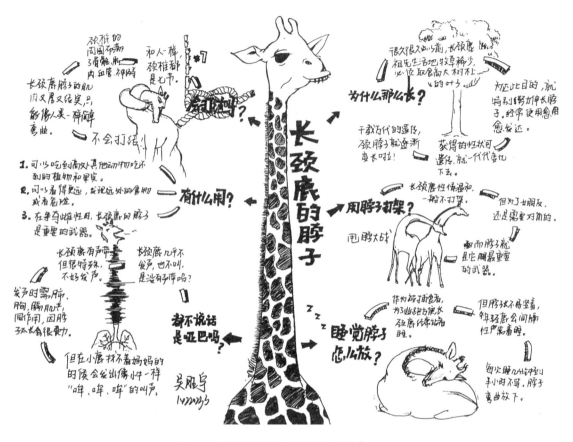

图4-31　长颈鹿的脖子/图解思考/吴胜宇/2015

4.3.3　生物解构

意象解构是有挑战性的课题,既要有一定的工程结构基础,具备一定的逻辑思维能力,又要具有较好的形象思维能力和动手能力。"生物解构"和本书第二章的"榫卯解构"课题都重点探讨构造设计,后者是向传统学习,在了解并且探索传统榫卯结构的基础上进行解构设计;前者则是师法自然,通过研究自然界通过自然进化的生物构造,发现其中的奥秘,在构造模仿的基础上进行再设计。

课题 15　生物意象解构

从以下题目中任选一个进行意象解构。

1）模拟动物形体结构设计一个灯具；
2）模拟植物花冠的结构设计一个灯具；
3）模拟树的结构设计一个晾衣架；
4）模拟贝壳的结构设计一个座具。

作业规格：A3纸，彩色打印（图4-32～图4-34）。

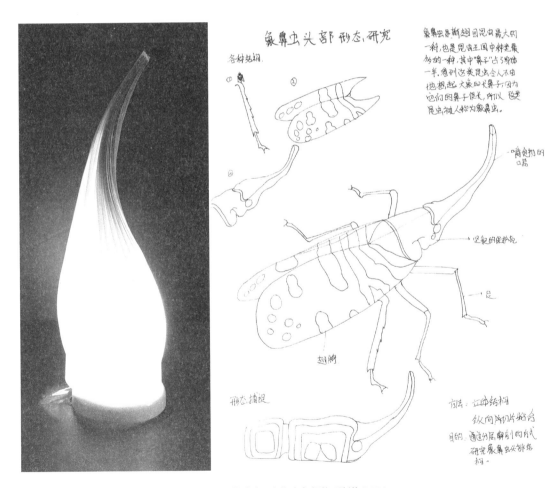

图4-32　橡皮虫/生物意象解构/陈漾/2008

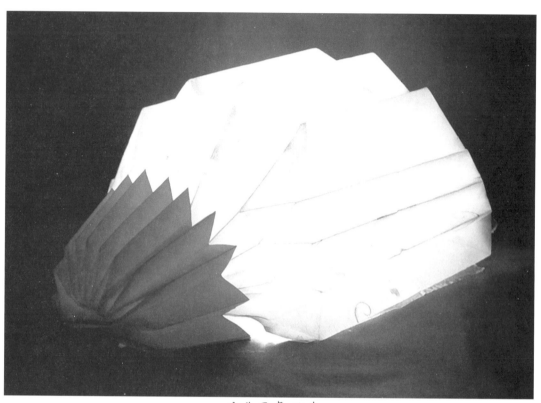

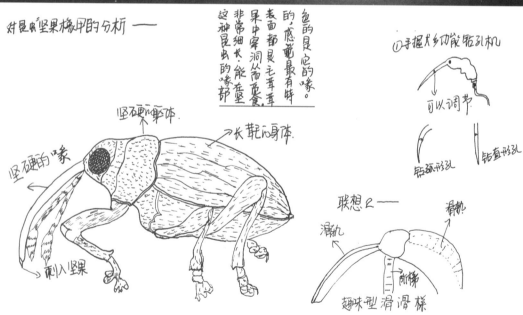

图4-33　甲虫/作业版面/王红丹/2009

思考工具 Chapter 04

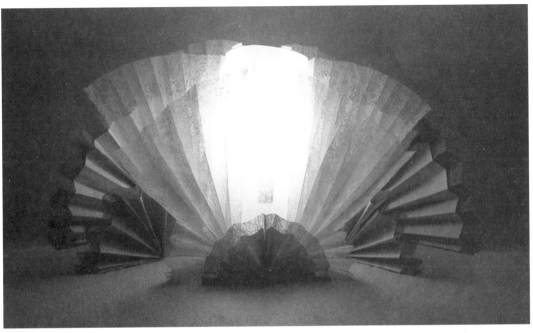

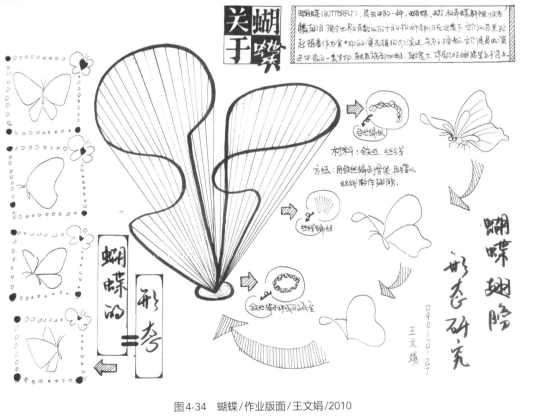

图4-34 蝴蝶/作业版面/王文娟/2010

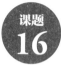

课题 16 模拟生物的某个结构做剪刀创新设计

1）绘制剪刀的思维导图；
2）模拟生物的某种结构、功能、形态进行剪刀设计；
3）根据自己的手形设计制作剪刀模型；
4）制作一份设计说明书。
5）作业规格：A4纸，彩色打印（图4-35～图4-37）。

图4-35　剪刀／思维导图／沈也／2012

思考工具 Chapter

图4-36　根据自己的手形设计模型

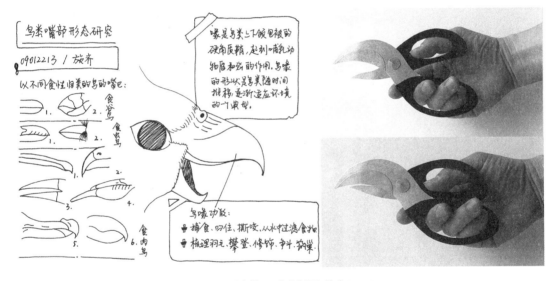

图4-37　仿生剪刀/作业版面/施齐/2010

生物动作解构

1）根据视觉笔记的形象资料制作一个生物意象模型。

2）抽象表达生物某种特征或状态（抓、握、叼、咬、逃跑、追踪、注视、瞭望、惊恐、翱翔等），以此为基础进行解构。

3）结合材料、工艺和功能的要求进行再设计，最后应用适当的材料设计制作一个生物意象模型。这里的模型不是生物标本，要求对资料进行充分研究和提炼后，进行设计再现和一定程度的创新。

设计步骤：

1）运用描摹的方式将生物体中某些具有功能性的生物形态、结构或特征记录下来，分析其功能、结构及形态间的关系。

2）对生物结构特征进行解构分析，根据功能目的要求对生物结构进行再设计，使之符合功能目的和材料工艺要求。

3）选择适当的材料，构思恰当的连接固定方式，对生物结构特征进行实物再现，并制作出实物模型，如图4-38、图4-39所示。

4）作业规格：A4纸，彩色打印。

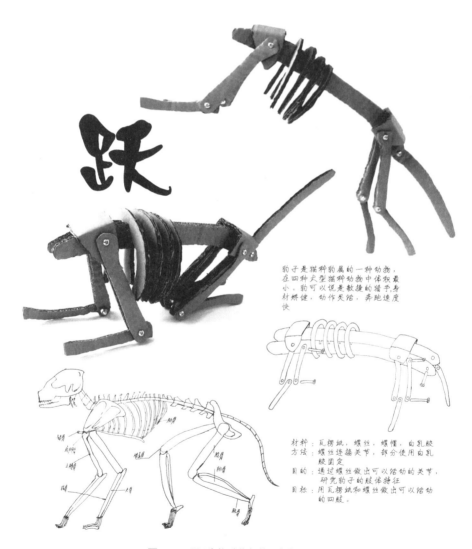

图4-38　跃/生物动作解构/章虔/2010

思考工具 Chapter 04

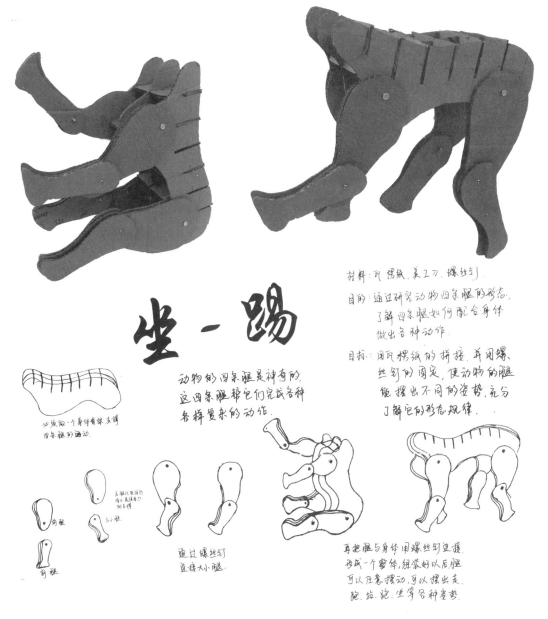

图4-39　坐与踢/生物动作解构/沈金玉/2010

Chapter 05

课题研究

设计思维

　　课题研究是解决问题的过程，同样一个元素，在这个人眼里可能被忽视，却被另一人当成推进整个设计的核心。课题本身包含了太多个人的价值判断，于是呈现出如此鲜活多变的特征。设计思维的前期可以看成是"寻找问题"的阶段。而"寻找问题"的路径和方法必然会影响到设计结果。这个过程称之为"研究"。

　　如果说研究是"问题求解"的过程，那么研究的前期阶段则可以看成是"寻找问题"。问题和途径就成了研究过程中的核心部分。对于一个问题而言，解答方式往往不只是一种，这就使研究者在整个过程中都面临着判断，特别是早期的判断，会在很大程度上影响最终的结果。判断的过程也是将现有观念重新组合，形成新观念的过程。在思考问题时要确定两个概念。首先是问题"真实性"的考查，研究者必须确定所解问题是否真实存在，其存在的条件如何，问题的范围大小。需求调查、实地考察等都是考查问题真实性的有效方法。其次是对问题的"定义"，这是问题求解过程最困难和关键的一步。怎样定义问题往往直接影响求解的过程，因此问题定义本身是求解的一种规划和期望。例如，设计者如果定义"怎样设计一把椅子"，这种定义本身就把问题限制在室内家具的一种概念中。换一种角度作另外一种定义："怎样设计一种能支撑人体重量的装置"，这种抽象的定义方法不仅提供了拓展思维的可能性，而且更贴切问题的本质。本章呈现了概念设计、产品设计和服务设计课堂教学案例，将课题设定、过程和作业作全面展示。

5.1　概念设计——下意识

课题 18　下意识

设计要求

1）本课题对我们来说不太熟悉又密切相关，可以从阅读开始进行探索性研究。开始之前，自由组成3～5人学习小组，在组长的带领下，对课题研究作策划部署，制定范围和明确定义，小组成员分工收集资料，并就阅读体会和观点在小组会上交流讨论。

2）经过阅读交流，根据对生活的观察和思考，画一张"下意识"的认知地图。和思维导图一样，认知地图是联系各种概念和关系的可视化工具，将相关因素、想法和事件连接在一起，由此识别、深入研究、共享及思考概念之间的关系，也可以作为小组交流的地图。

3）写一份"下意识"课题研究的文献综述。文献综述是从公开发表过的资料中提取有用信息，获取以往的研究成果，为课题设计提供依据。综述并不代表总结资料的全部内容，而是归纳综合信息。

4）本课题是探索性设计，没有明确意义上的目标消费人群，所以不需要做市场调查等工作。学会用抽象思维对人本身的心理、需求、审美等作研究分析，从中提出至少5个需要解决的问题，并定义问题。

5）对其中1至2个问题展开思考，提出设计解决方案。

6）可以用草图或概念模型作设计表达。

7）以小组为单位将每个组员的认知地图、概念分析、草图、说明等材料汇编成册，再配上目录、小组讨论照片、封面等，A4开本，彩色打印。

8）概念设计其他研究课题：左撇子、自闭症、弱势群体。

主题阐释

本课题看上去像个哲学命题，涉及人的意识、下意识、潜意识等哲学名词，随着阅读量的增加还会接触到弗洛伊德、认知心理学，等等。相对于以前的课题，面对这个课题，同学们可能会有"无从下手"的感觉——看不见、摸不到，人的意识却实实在在地存在。这样也好，不会"先入为主"地完成作业，而是先找书籍资料阅读，通过阅读和思考，问题就会出现。做研究设计切忌"想当然"。

在日常生活中，我们的心理活动有些是能够被自己觉察到的，只要集中注意力，就会发觉内心不断有一个个观念、意象或情感流过，这种能够被自己意识到的心理活动叫做意识。而一些本能冲动、被压抑的欲望或生命力却不知不觉地在潜在境界里发生，因不符合社会道德和本人的理智，无法进入意识被个体所觉察。这种潜伏着的无法被觉察的思想、观念、欲望等心理活动被称为潜意识。下意识乃介于意识与潜意识层次中间，一些不愉快或痛苦的感觉、意念、回忆常被压存在下意识这个层次，一般情况下不会被个体所觉察，但当个体的控制能力松懈时比如醉酒、催眠状态或梦境中，偶尔会暂时出现在意识层次里，让个体觉察到。所以说，下意识是人的不自觉的行为趋向；而潜意识则是人心理上潜在的行为取向。我们发现，除了有个别字眼有不明显的区别外，这两个名词可说是很类似的，文学领域的这两个词一般是通用的。

参照弗洛伊德的心理学理论对二者进行比较，无论是下意识还是潜意识都是人在长期生活中的经验、心理作用、本能反应以及心理和情感的暗示等不同精神状态在客观行为上的反映。二者的一般界限是行为的支配力不同，尽管表现相类，但我们可以通过仔细观察发现，下意识行为往往是由本能、性情或其他"人"本身的先天因素引起的，如我们在遇到危险时，总会下意识地产生"趋利避害"的想法，这是人进行自我保护的本能；而潜意识行为一般是由某种心理暗示或是在行为之初产生过有意识的思考而引起的。

本课题重点放在"下意识"上，研究日常生活中出于本能而产生的"趋利避害""自我保护"意识和行为。通过阅读、思考、讨论、交流，会提高对课题的研究兴趣（图5-1～图5-3）。

设计思维

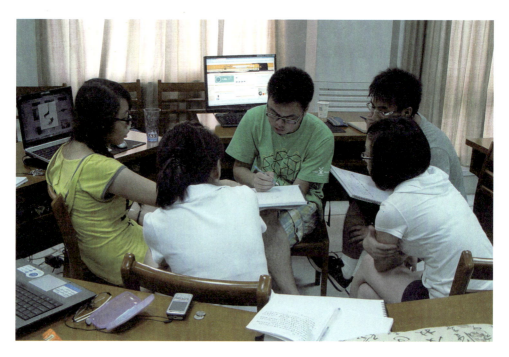

图5-1　课题研究小组讨论会

图5-2　下意识/认知地图/田一禾/2007

课题研究 Chapter 05

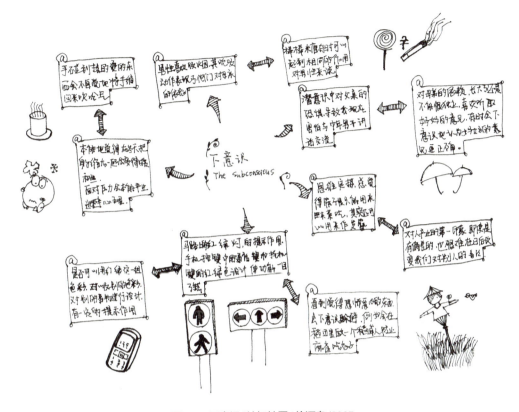

图 5-3 下意识/认知地图/徐源泉/2007

课题讨论

江海波：工业社会的设计追求是给产品一个"有意味的形式"，后工业时代产品设计越来越深入人心。对人的意识和下意识的研究就成了设计师的重要课题。这次把"下意识"作为训练课题，我想老师一定是出于这方面的考虑。前不久，日本设计师深泽直人在深圳LOFT创意节上的演讲主题就是"意识的核心"。他认为在任何情形、任何事情中都包含着某种我们的意识核心或中心元素的东西，这种核心与深层的设计有着极大的关系。比如一个人在发短信的时候，他会沿着这条给盲人专用的道路走，他可以不用眼睛看而不走错。也就是说，这条黄色的平时提供给盲人使用的路，当人在发短信的时候，又体现了它新的价值。日常生活中的各种行为，比如走路、吃东西，这些行为都是一种去搜索价值的连续的行为。比如在走路的时候要看你的脚往哪儿踩，就是在寻找你的脚踩的一种价值，是一种寻找价值的连续的行为。人与物、环境达到完美的和谐的时候，就是找到了一种意识的核心。深泽直人先生作为一个设计师，这种对生活的细微观察以及思考角度对我们这些"准设计师"极具启发意义。

张峰：记得有位学者一段话印象较深——其实世界上最聪明的人就在每个人的身体里蕴含着，也可以认为是每个人的体内还有"另一个人"去做我们让他去做的大多数事情。你可以称之为"自然"或是"下意识的自己"，或者干脆叫它"神力"或"自然法则"。原来每个人还有另外一个自

101

己，虽然我们忽视了他，但他从没有忘记过我们。这种意识是潜在的，但又不是无意识的活动，在适当的情景和环境下，就会被诱发。智障者舟舟的智商相当于四五岁的儿童，只要交响乐声响起，他立刻就成了指挥家，我们中的大多数人在这方面永远也达不到他那样的水平。在这方面我们不用自卑，肯定不是智商问题，因为下意识是与生俱来的，不是后天可以改变的。现实生活中有许多神童，他们超出常人的才华取决于独特的下意识。

何海英：国外也有个"盲人汤姆"，他可以在第一次听到某段音乐后，立即在钢琴上重新将其弹奏出来。大家都说他是超常的。但是他在某些方面和我们任何人都是一样的。人都是在下意识中活着、运动着。下意识经常赋予女人们一种"直觉"，这种直觉可以将男人们也许要花上几个小时痛苦思索才可能得出的结论直接传授给女人。

邵俊艳：正常情况下，人的活动都是有意识的活动，要干什么，都是清楚的。但是，在比较复杂的情况下会有部分不被意识控制的时候。就像在汶川地震那样的突发性灾难中，当一个母亲听到儿子在灾难现场的一瞬间，她会不顾一切下意识地狂奔，会向废墟中的儿子猛扑过去，急切地呼唤儿子的名字，用双手摇动儿子的身躯。在这个时候只意识到一点，就是尽快求助救援人员来救孩子。其他动作、表情、姿态、手势、语言、情感等都是自然而然产生的，并不被意识到，这就是所谓的下意识。此外，人在每一个瞬间只能有一个意识的主要点，其他则为注意的边缘。譬如我们去车站接人，注意对象就放在要接的人身上，其他就成为注意的边缘。注意的中心是有意识的，注意的边缘往往是下意识的。

高玲玲：在大卫·布什所著的《实践心理学与性生活》中写道，"下意识在我们深睡的时候负责消化、成长……它将意识直到事情结束了都还没有意识到的一些东西揭示给我们看。无须感官的帮助，它也能和其他思想交流。它能捕捉到一般的视力无法看到的东西。它会对即将到来的危险做出预警。它会对行动或是对话表示赞成或不赞成。所有交给它的事情，它都会做到最好，这是意识无法阻挡的，而且会改变它的表现形式。一旦它得到鼓励，它就会治疗身体的痛楚，并保持身体健康"。简而言之，它是生活中最重要的力量，而且如果指导得当，会受益匪浅。但是，它也像一根火线，破坏力也一样强。它可以成为你的仆人，也可以做你的主宰。可能会给你带来好运，当然，也可能带去灾难。下意识指导全身所有重要的过程。人不会去认真地思考呼吸情况，在每次呼吸的时候，不必去做推理、决策、命令，这是下意识在负责这些事情。同样，在阅读这段文字的时候，并没有意识到是你在指挥心脏跳动，下意识在负责这个事情。它也负责对食物的消化吸收、身体的成长和恢复。事实上，下意识负责着所有重要的生理过程。

褚志华：人们常常认为应该尽量避免出错，或者是认为只有那些不熟悉技术或不认真工作的人才会犯错误。其实每个人都会出错。设计人员的错误则在于没有把人的差错这一因素考虑在内，而仅仅去追求所谓的"美"，这样就违背了"以人为本"的原则，设计出的产品容易造成操作上的失误，或使操作者难以发现差错，即使发现了，也无法及时纠正。因此我们在进行产品设计的过程中应该注意：①了解各种导致差错的因素，在设计中，尽量减少这些因素；②使操作者能够撤销以前的指令，或者是增加那些不能逆转的操作的难度；③使操作者能够比较容易地发现并纠正差错；④改变对差错的态度，要认为操作者不过是想完成某一任务，只是采取的措施不够完美，不要认为

操作者是在犯错误。人们在出现差错时，通常都能找到正当的理由。如果出现的差错属于错误的范畴，往往就是因为用户所能得到的信息不够完整或是信息对用户产生了误导作用。如果是失误，就很可能是设计上的弊端或者是因操作者精力不集中造成的。一旦你设身处地想明白人们出错的原因，就会发现大多数差错都是可以理解的，而且合乎逻辑。不要惩罚那些出错的人，也不要为此动怒。但尤为重要的是，不要对差错置之不理。作为一个设计人员，应该想办法设计出可以容错的系统，人们正常的行为并非总是准确无误的，要尽量让用户很容易发现差错，且能采取相应的矫正措施。

文献综述

美国西北大学计算机技术系教授诺曼在其著作《好用型设计》中对"有意识行为和下意识行为"有精辟的论述：人的很多行为都是在下意识状态中进行的，人自身意识不到，也察觉不出这种行为。学术界至今仍在激烈辩论着有意识思维和下意识思维之间的确切关系，以及由此派生的复杂的、不易解决的科学难题。[1]

下意识思维是一种模式匹配过程，它总是在过去的经验中寻找与目前情况最接近的模式。下意识活动的速度很快，而且是自动进行的，无须做出任何努力。下意识思维是人类的一大优点，因为它善于发现事物发展的总趋势，善于辨认新旧经验之间的关系，善于概括，并能根据少数几个事例推断出一般规律。然而，下意识思维也有其不足之处，即有时会建立起不恰当的，甚至是错误的匹配关系，将一般事例与罕见事例相混淆。下意识思维活动侧重于发现事物的规律和结构，它的功能有限，或许不能进行符号性操作和有步骤的严密推理。

有意识思维与下意识思维的区别相当大，它是一种缓慢而又费力的过程。在做出决定之前，我们总是反复斟酌，认真考虑各种可能性，比较各种不同的选择。有意识思维首先是考虑某种方法，然后再进行比较和解释。形式逻辑、数学和决定理论是有意识思维常用的工具。有意识和下意识这两种思维模式在人类生活中都是必不可少的。正是由于它们，人类才会有创造性的发现和知识上的飞跃，但两者都有可能出错，导致概念上的错误和失败。

诺曼在该书中通过分析人在日常生活中容易出错的种种行为，提出了导致其错误的心理因素。他认为："差错有几种形式，其中最基本的两种类型是失误（slip）和错误（mistake）。失误因习惯行为引起，本来想做某件事，用于实现目标的下意识行为却在中途出了问题。失误是下意识的行为，错误则产生于意识行为中。"[2]研究"下意识"的意义在于：通过对由下意识导致的人们在日常生活中发生的种种失误，提出在产品设计中的新思路。下面列出了"失误"的六种类型：

（1）撷取性失误

撷取性失误很常见，是指某个经常做的动作突然取代了想要做的动作。如，在哼唱一首歌，却突然间改了调，跳到另一首相似的、比较熟悉的歌曲上了；到卧室换衣服，准备去吃饭，后来却发现自己躺在床上；用计算机把文件打完后，忘记了存档，就把电源关了；星期天，本来要去商店购物，却不知不觉走到了办公室。如果两个不同的动作在最初阶段完全相同，其中一个动作不熟悉，但却非常熟悉另一个动作，就容易出现撷取性失误，而且通常都是不熟悉的动作被熟悉的动作所"抓获"。

（2）描述性失误

如果本来预定要做的动作和其他动作很相似，而且预定动作在人们的头脑中有完整精确的描述，人们就不会失误，否则人们就会把它与其他动作混淆。例如，有个人在跑步后回到家里，把汗湿的上衣揉成一团，想扔进洗衣筐里，结果却扔进了马桶。假如他在精疲力尽时，对预定动作的描述为"把上衣扔进敞口的容器内"，那么当他看到的敞口容器只有洗衣筐时，他头脑中的这种描述是完全正确的。问题是，马桶也在他的视线之内，且与描述相符合，这就导致了他把衣服扔进马桶这一失误的发生。这种对行为意图的内心描述不够精确，描述出了错，导致的结果便是将正确的动作施加在错误的对象上。

一些产品的设计很容易造成失误，例如把外形相同的开关排在一起就为造成描述性失误创造了最佳条件，本想按某一开关，却把另一相似的开关按了下去，这种失误经常发生在工厂里、家里或飞机上。

（3）数据干扰失误

人类的很多行为都是无意识的，例如用手拨开一只飞虫，这种无意识的行为是在环境刺激下产生的，也就是说感官上的刺激引发了无意识行为。有时这种因外界刺激而引发的动作会干扰某个正在进行着的动作，使人做出本来未曾计划要做的事。

例如：当给甲安排房间后，给乙打电话，要告诉乙房间号码，虽然很熟悉乙的电话号码，但却拨了房间号。

（4）联想失误

如果外界信息可以引发某种动作，那么内在的思维和联想同样能够做到这一点。一听到电话铃声或敲门声，我们就知道要去接待某人。由一些观念和想法产生的联想也会引起失误。比如你心里在想一件不可告人的事，结果却脱口而出，让你非常尴尬。弗洛伊德曾经专门对此作过研究。

（5）忘记动作目的造成的失误

忘记了本来要做的事是一件比较常见的失误。有趣的是，有时我们只会忘记其中的一部分。例如想喝可乐，走进厨房，突然接了一个电话，然后打开冰箱，却忘了自己要干什么。这种失误是由于激发目标的机制已经衰退，说得通俗一点就是"健忘"。

（6）功能状态失误

功能状态失误常出现在使用多功能物品的过程中，因为适合于某一状态的操作在其他状态下则会产生不同的效果。当物品的操作方法多于控制器或显示器的数目时，有些控制器就被赋予了双重功能，功能状态失误就难免会发生。如果物品上没有显示目前的功能状态，而是需要用户去记忆、去回忆，那就非常容易产生这类失误。

在使用电子表或计算机系统时，功能状态失误相当普遍。有几例商用飞机事故也归咎于这类失误，尤其是在事故发生时，飞行员使用的是自动驾驶功能，而这种功能的操作状态异常繁杂。

这些失误经常出现在我们习以为常的行为当中，其原因是日常生活中的大部分动作是机械的、下意识的，只需稍加注意甚至不需要注意就能完成的。所以，本课题是从日用品设计的角度研究失误的产生和预防失误的产生。

课题研究 Chapter 05

定义问题

1）怎样防止经常性的动作替代想要做的事发生？
2）在对行为意图的内心描述不够精确时，会导致怎样的描述出错？
3）如何避免因外界刺激引发的动作干扰某个正在进行着的动作，而做未曾计划的事？
4）如果外界信息引发某种变化，内在的思维和联想是否同样能改变？
5）如何避免忘记本来要做的事？
6）如果物品上没有显示目前的功能状态，而是需要回忆，就容易产生失误。

设计概念

1）直觉导向；
2）连接人的行为模式；
3）简约化；
4）引导性叙事；
5）探索性研究。

课题作业（图5-4～图5-7）

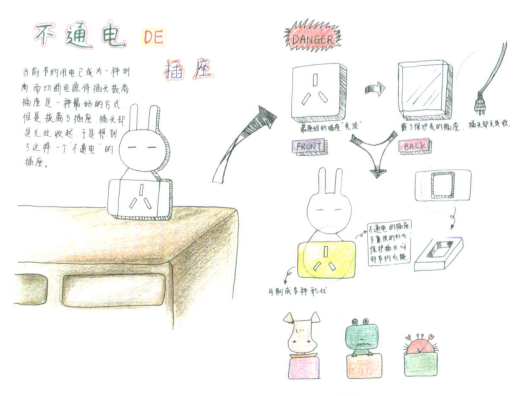

图5-4　不通电的插座 / 设计思维作业 / 何海英 / 2007

105

设计思维

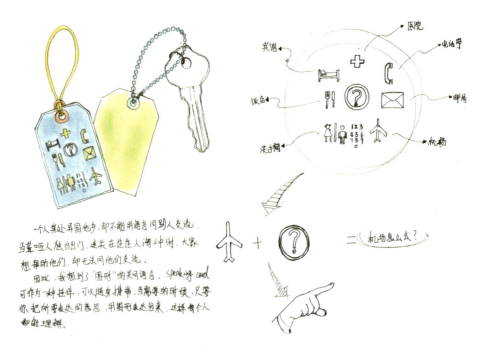

图5-5　门卡/设计思维作业/褚志华/2007

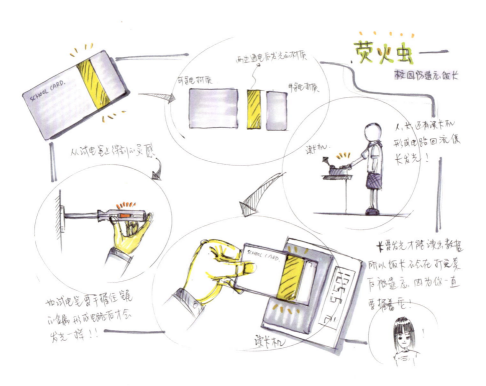

图5-6　防遗忘的饭卡/设计思维作业/刘文伟/2007

课题研究　Chapter 05

图 5-7　方便面包装/设计思维作业/姜海波/2007

5.2　产品设计——外卖快餐

外卖快餐

设计要求

1）以小组为单位进行课题设计。作业分为两个部分：个人完成和小组合作。个人部分包括设计思维过程性导图及版面。小组作业由独立思考与集体讨论交流形成：小组确定一个方案，分工合作，完成原型制作、计算机建模、版面设计及PPT汇报材料。

2）本课题所涉及的内容与我们大学生的日常生活很接近，我们就是直接的用户。所以设计调研就在我们周围展开，除了资料查询、网络调研之外，可以对本班同学及宿舍楼里的学生做调研，也可以到学校食堂及管理部门做调研。

3）课题设计是个人独立思考与小组协同设计的过程。思考成果以视觉化呈现。思维导图——作为视觉思维工具，在不清楚信息之间的关系时用于激发灵感，产生概念，以一种非线性方式帮助

107

我们综合、解释、交流和检索信息,加深对问题空间的认识。

4)思维发散——课题设计前有关形态与功能的练习。

5)概念地图——建构相关因素。可以将相关因素、想法和事件连接在一起,以便研究和扩展这些关系。

6)认知地图——研究分析:将设想、做法、结构及功能关系用简单的图形、文字等初步想法表达在纸上,这是设计研究重要的步骤。

7)探索性设计:包括设计原型、建模图形、设计说明等内容。

8)本课题研究是一个协同设计项目。在设计探索阶段,小组活动可以交流思维导图和各自的想法,在讨论互动中提出具体的问题。还可以通过头脑风暴和情景模拟等活动对课题中的细节加以研究。当小组成员有了初步设想后,选出一个方案作为本组设计方案,在组长的带领下不断优化设计,发挥组员各自优势,完成最终设计。

9)作业规格:个人作业A2,小组版面A3,彩色打印,公开展览。

10)产品设计其他课题:垃圾分类、移动产品、收纳、益智玩具。

主题阐释

与快递包装材料严重污染同样严峻的问题是外卖快餐。互联网数据显示,国内几大外卖网站快餐日订单量都在1600万单左右。外卖餐盒材料由塑料袋和餐盒两部分组成。按照每天每单外卖用1个塑料袋算,所用的塑料袋可覆盖269个足球场,4天的塑料袋即可覆盖整个西湖!

餐盒回收的难题在于可回收餐盒一旦混有剩饭剩菜,就需要经过分拣、清洗、验收等系列程序才能回收,其成本远高于餐盒本身的回收价格,实际回收率极低。大多数一次性餐具被扔进垃圾桶混入其他生活垃圾。即使是可降解的塑料餐盒,其中的厨余垃圾变质后会严重污染土壤、水质。剩菜剩饭在分解过程中会产生酸性或碱性污染物,把其他垃圾中的重金属溶解出来,不仅污染土壤、改变土质,还可能随雨水流动、渗透,污染地表水和地下水。

课程活动及作业见图5-8～图5-10。

图5-8 小组成员在送餐过程中的情景模拟

图5-9 小组头脑风暴

课题研究 Chapter 05

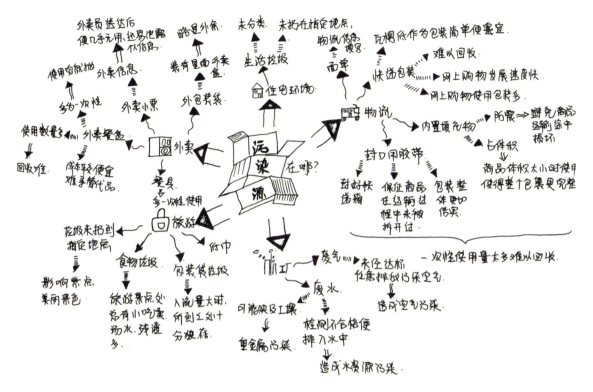

图5-10　视觉化思考/思维导图/污染源在哪里/马月/2018

定义问题

1）价廉的包装快餐盒使得消费者可以忽略成本，随意丢弃；
2）快餐缺乏过程性管理；
3）商家和消费者应该为快餐盒的污染付出成本；
4）废除一次性快餐盒，多次使用的餐盒和消毒成本可以分摊；
5）政府要起到监管作用。

设计概念

1）可重复使用的餐盒；
2）叠放式；
3）第三方经营；
4）严格消毒程序；
5）每一个餐盒的数据化跟踪。

课题作业（图5-11～图5-14）

109

设计思维

设计思维与方法
杭州电子科技大学数字媒体与设计艺术学院基础课程

DESIGN THINKING AND METHOD

设　　计：任泓羽，16221146，2017-11
指导教师：叶　丹

1 视觉化思考——思维导图

2 右脑思维——形态创造力

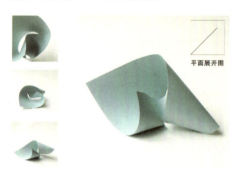

3 概念地图——构建相关因素

4 认知地图——研究分析

5 探索性设计

6 课程心得

在这九周的课程里，我学习绘制了思维导图、概念地图、认知地图，使思维得到了发散，跳脱出了原来的局限，学会从多角度思考问题；同时还发挥自己的创造力，制作了麦比乌斯圈，将想法通过实物体现出来。后几周，在对餐盒的课题研究中，小组成员一起讨论、设计、制作模型，这种经历为以后的学习打下了基础，积累了经验。通过"设计思维与方法"这一课程，我得到的是一种新的思考方式，这种方法在我之后的学习中也将发挥着重要的作用。

图5-11　外卖餐盒设计思考/个人作业版面/任泓羽/2017

课题研究　Chapter 05

DESIGN THINKING AND METHOD

杭州电子科技大学数字媒体与设计艺术学院基础课程

设计思维与方法

设　　计：颜嘉慧，16220217，2018-01
指导教师：叶　丹

1 视觉化思考——思维导图

2 思维发散——折叠与收纳

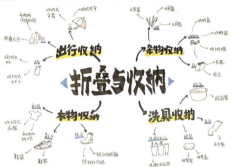

3 概念地图——构建相关因素

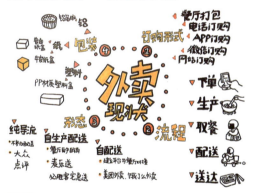

4 认知地图——研究分析

5 探索性设计

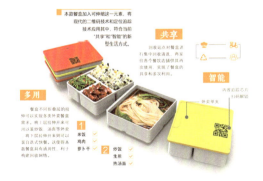

6 课程心得

我在本学期的课程里首先学习了怎么画思维导图。比起过往那种"拍脑门儿"似的思维方式，无头苍蝇似的速写灵感就着手做，画思维导图无疑是更加有效和高效的。在设计的每个阶段都把画思维导图作为一种基本的方法来执行，对我个人来说是一个很有用的方法，这也是我学习这门课程的收获之一。另外，叶老师在课程中间穿插了讲了一些琐碎的知识，如专利申请、版面布局等也使我增长了见识，学到了东西。做个人折叠作业的时候我意识到了观察生活中琐碎的问题是十分必要的，因为不知道什么时候它就会成为你产品设计的课题。总而言之，这门课教会我怎样系统地从一个问题出发，逐渐推进，到最终设计出一个产品来，可以说是切实的基础设计方法了。

图5-12　外卖餐盒设计思考/个人作业版面/颜嘉慧/2018

设计思维

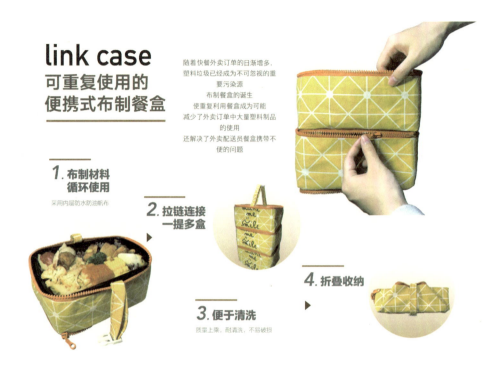

图5-13 可重复使用的便携式布制餐盒/小组作业版面/戴书婷、柳慧佳、任泓羽、眭晗瑞/2017

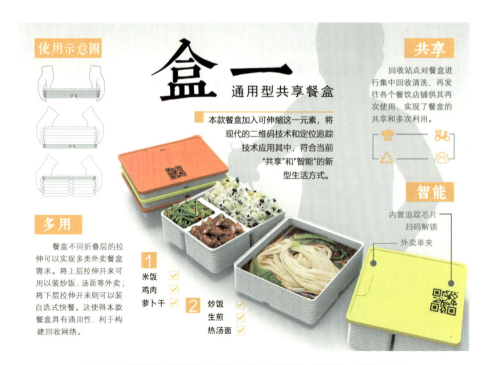

图5-14 通用型共享餐盒/小组作业版面/徐雅静、颜嘉慧、杨柳/2017

课题研究 Chapter 05

5.3 思辨设计·简单生活

简单生活

设计要求

1）自由组成3～5人设计小组，小组成员分工收集资料，并针对阅读体会和观点在小组会上交流讨论。

2）经过阅读思考，画一张"简单生活"的思维导图。

3）以"简单生活"为题作思辨设计讨论。作为一种批判性思维，思辨设计通过探讨事物会有什么样的可能性，拓展思考、讨论和辩论的空间，激发想象力的自由流动。

4）提出5个思想实验问题，基本句式是："如果这样会怎样"（What if…）。思想实验是运用想象力做在现实生活中无法做到的想象实验，如未来某种技术的实现会给人类生活带来哪些变化。

5）在5个问题中任选一个做思想实验练习，可以用文字或认知地图描述。

6）小组交流和讨论思维实验方案，对其中最有想象空间的方案做探索性设计，小组成员各自分工、协同设计。

7）用草图、原型或计算机三维建模作设计表达。

8）以小组为单位将每个组员的思维导图、思想实验问题及文案，小组设计作品、说明等材料汇编成册，配上目录、小组讨论照片、封面等，A4开本，彩色打印。

9）各小组在全班做思辨设计演讲，并提交PPT演讲文件。老师对各个小组方案评价和总结。

10）思辨设计其他研究课题：城市与乡村、教育、食物、交通、人工智能。

主题阐释

简单生活的概念意味着轻松、不麻烦、朴素、低科技、充满灵性、有目的地生活，再加上有时间做自己想做的事，保持真实的生活。简单不等于简陋，朴素不等于寒酸。简单生活，就是要保持一种自由平和的心态，随意而率性，不被这个物质社会所诱惑，也不刻意拒绝新科技带给我们的便捷和享受。简单意味着有方法有秩序有选择，因而能够驾驭复杂的局面，举重若轻，复杂的人生问题简简单单就解决了。简单还意味着做自己喜欢的事，取之于社会用之于社会，人生就是那么简单，一些无所谓的事都可以放下。

人对物质世界的反应是复杂的，是由各种因素决定的。有些是事物的外部因素，而有些则来自个人内部，即由个人经验决定。设计的三种水平——本能的、行为的和反思的——在经验形成中起着各自的作用。三种水平都很重要，但每一种水平都需要设计者使用一种不同的方法。本能水平的

设计主要对应外形，行为水平的设计主要对应乐趣和效率，反思水平的设计主要对应价值观和审美。本课题以"简单生活"为议题进行"思辨设计"，通过阅读和讨论，对设计作深入思考。

邓恩和雷比在《思辨一切——设计、虚构与社会梦想》一书中提出了很有意思的观点：如果人类总是将资源、环境、人口等问题视为世界运行的必要手段，而没有意识到这些问题其实更加关乎人的观念与态度，单凭"设计能够解决问题"的乐观想法，这些挑战有可能永远无解。"思辨设计"不是试图预测未来，而是利用设计来打开各种可能性，这些可能性可以被讨论、辩论，并为人类定义一个更美好的未来。为了更好地理解，促进讨论，表5-1将广义的产品设计与思辨设计作了对比，后者不是要取代前者，而是多了一个新的维度。

表5-1　产品设计与思辨设计对比

产品设计	思辨设计
现实的	批判的
消费	思考
满足消费需求	思想实验
解决问题	提出问题
消费者评价	前瞻性批判
预测未来	颠覆现实
商业价值	社会伦理
服务市场	服务社会
意义	非现实美学
产品叙事	概念叙事

本课程将"简单生活"作为思辨设计的课题，就是出自这个设计视角。如何"思辨"？书中提出的方法是从提问开始。利用基本句式——"如果这样会怎样"（What if…），随即开启论争的空间，讨论在基于某种技术实现的未来里：人们可能会想要什么，人们又可能会拒绝什么。思考设计如何作为一种批判的方式，尝试去问问题而不是提供答案。与其说去预测、推断未来，这些问题可以是：如果人体组织能被用来造物会怎样，如果日常用品中含有人工合成的生物成分会怎样，如果我们能评价恋人的遗传潜力会怎样，如果我们能用气味找到完美的伴侣会怎样，如果机器能够读取我们的情感会怎样，等等。③以此开启争论的空间，讨论在基于某种技术实现的未来，人们可能会想要什么，又可能会拒绝什么。

课题讨论

徐源泉：现代社会的许多设计已经被现在"华而不实"的风气给同化了，人们似乎觉得真正有意义的设计已经趋于饱和。更为严重的是，设计不仅没有带来简便，还使我们的生活变得越来越有

技术含量。设计开始变成技术的堆积。有一个洞,人就会产生把它填满的欲望和冲动,产生这个动作是不需要过程的,只属于人的本能反应。设计可以使生活变得这么简单,我们没有必要像牛顿一样,一个苹果掉了,就去思考地球引力,这样做不符合大多数人的思维,但是我们可以从苹果的形状和掉落的轨迹去挖掘设计的源泉。只有靠体验生活,观察生活,认识生活,才有可能掌握生活的主动权,才有可能实现简单生活(图5-15)。

图5-15　视觉化思考/思维导图/徐源泉/2007

何海英:我觉得人们正在逐渐遗忘这些大自然赋予我们的最正规的财富:阳光、空气、水、思想、艺术、温情。或许需要大声提醒人类:它们同样是幸福生活的要素!简单生活自有简单生活的美。新鲜的空气、充足的食物、音乐、书籍、自行车,谁说它们不能使人愉悦,使人健康而怡然地生活呢?

老师:最近读到一篇文章就谈到现代人最容易犯的"目标困惑症"。作者在华尔街就遇到众多的目标困惑者患者。他曾经问一位交易商为什么一天到晚总是在工作。对方回答道:"你怎么这样问?你以为我喜欢这样啊?我这么辛苦地工作只是因为我想挣更多的钱!"当问到为什么需要那么多钱时,这位交易商一脸苦相地回答,"我刚刚结束第三次婚姻。每个月都要支付三份抚养费,我

都快破产了"。"那你为什么总是离婚呢?"交易商叹口气回答道:"我的三个前妻都抱怨我用在工作上的时间太多,置家庭于不顾。她们根本就不知道挣钱有多难!"患上了目标困惑症的人往往专注于"挣钱养家"这个任务,却把家这个目标完全忽略了。

江海波: 现代社会的进步是矛盾的,一方面生活变得更简洁,另一方面新的进步又带来新的难题和麻烦,像达尔文进化论说的一样,为了不被淘汰,我们只能不停地进化,不停地发展新事物。然而在适应的过程中,我们已经完全脱离了生活的真谛。浮躁的人们已经来不及品味什么是生活,大家习惯了为生存而生活。难道生活真的有这么冷酷吗? 其实生活掌握在我们自己每个人的手中,就看你怎么选择。换句话说,我们可以选择简单的生活。为何不尝试拒绝一切对你来说没必要做的事,为何不尝试放弃所有对你来说是多余的现代科技产品? 美国作家爱莲娜提出让内心回归平和,这是一种更高境界的"简单生活"。不是生活程序被机器代替就是简单,内心感到平静、轻松,没有多余的负担,这种生活才是真正的简单,偶尔的繁琐程序也是简单生活的需要,为我们的生活添了一份生气。所以真正会生活的人,会自己选择自己的生活方式,不会被很多习惯和外界因素所干扰,做自己想做的事,享受生活的过程(图5-16)。

傅军辉: 我们平时喜欢把钥匙串放在包里,用的时候再翻出来,打开门后还要放回包里,有时候会忘了放在屋里的什么地方,到找的时候就满屋子乱找。一个偶然机会我淘到一个包,帮我解决了这个麻烦,在包盖下面有一个层,层里的拉链可以不打开包盖就能触及,只须伸手到包盖下拉一下拉链,放在左侧的钥匙串就滑了出来,不用拿出钥匙串就可以打开门(因为长度正合适),开门后钥匙串依然挂在包包上。这个小小的设计至少解决了两个问题:一是钥匙不会丢,永远吊在包上;二是钥匙是永远在包的某个部位,用的时候不用费心去找。我认为好的设计就是要让生活变得如此这般简单。

老师: 这是一个很好的例子,说明一个好的设计不应该给使用者增添负担,要让设计自然地过渡为生活的一部分,让使用者去享受设计,享受生活。设计和艺术品是有区别的,因为产品不是少数人的使用特权,而是连接人与生活的桥梁。诺曼认为需要看说明书才能使用的产品不是好的设计。一目了然,取源于生活的设计才是最自然的,也是最亲近的。如果设计的东西有一天能像自然界的生物一样,被看成是大自然的一部分,人们在用它的时候只要按照自然规律去使用,那么这样的设计真可谓独具匠心。

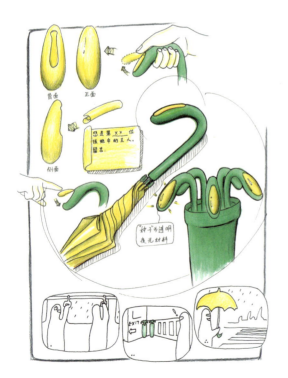

图5-16 视觉化思考/种子伞/江海波/2007

倪仰冰：许多时候，当工程师设计一件产品时，首先想到的是产品的功能而不是用户的感受，换句话说，在人与技术之间，人们注重的是技术而忽视人的心理与情感，以及它们所起的作用。事实上，人是产品的创造者与设计者，同时又是最终的使用者，"人"应该是被关注的焦点。诺曼指出人类情感的多样性，并从设计心理学出发，不仅深刻地分析了如何把情感融入产品设计，同时阐明了通过这种融入可以达到美感与可用性的统一。高速发展的社会正无形中给人们以越来越多的压力。为了无穷无尽的欲望，人们拼命努力，拼命工作，以至于忽略了很多东西，失去了最为宝贵的东西，亲情、友情、爱心……太多太多，匆忙的现代生活已经让很多人忘记了许多美好的回忆，而让繁忙、浮躁、烦恼填满心灵。这样的生活已经失去了生活的本质！我们正在慢慢地失去生活的乐趣，忙忙碌碌、无休无止的工作和各种琐碎事侵蚀着人们对生活的希望，而这种高节

图5-17　视觉化思考/牙刷牙膏一体化/倪仰冰/2007

奏的生活使得越来越多的人处于亚健康状态。而"思辨设计"应该成为解决这些问题的理念，唤醒人们对生活的兴趣和希望，给生活带来更多的微笑（图5-17）。

陈文彬：技术的高速发展给我们造成了精神上的两难选择。一方面要求越来越多的高科技产品进入我们的日常生活以提高生活质量，同时又要求这些复杂繁琐的高科技产品要操作简单以减缓紧张的生活节奏，减轻科技带给我们的精神压力。或许这个平衡点正是我们要追求的简单生活。如何才能找到这个平衡点，正是这个课题要思考的关键之所在。

提出问题

1）如果设计一个国家，我们会从哪几个方面建构呢？
2）如果技术发展到无所不能的时候，人类如何自处？如何与自然共处？如何与社会共赢呢？
3）如果人工智能可以监视人的所有公共活动空间会怎样？
4）如果机器人能管理人的生活事务会怎样？
5）如果日用品能传递陌生人之间的情感会怎样？
6）如果家具能自行管理杂乱的生活用品会怎样？

7)如果有一种数学方法可以依据说话者的话语推断其想要的东西会怎样?
8)如果设计能通过物化与体验的形式模拟现实并替换成可能的未来会怎样?

课题作业(图5-18 ~ 图5-22)

图5-18　钢木家具/许钦、陈文彬、李伯范、叶娅妮、叶路平/2011

图5-19　钢木家具/模块分析/许钦、陈文彬、李伯范、叶娅妮、叶路平/2011

课题研究　Chapter 05

图5-20　钢木家具/使用方式/许钦、陈文彬、李伯范、叶娅妮、叶路平/2011

图5-21　竹家具/模块分析/应渝杭、王泰吉、王雯彬、闫星/2016

设计思维

图5-22　竹家具/原型制作/应渝杭、王泰吉/2016

注释：

① [美]唐纳德·A.诺曼．好用型设计[M]．北京：中信出版社，2007：132．

② 同上，112．

③ [英]安东尼·邓恩，菲奥娜·雷比．思辨一切——设计、虚构与社会梦想[M]．张黎，译．南京：江苏凤凰美术出版社，2017：150．

Chapter 06

课题设计

设计思维

本章主要内容是设计思维作业和协同设计工作坊研究课题。这些课题具有开放性、挑战性，带有自主学习方式的特点。没有标准答案的设计思维作业，有利于独立思考，互相交流，实施过程性评价。其出题思路：①从熟悉的生活半径开始——在学习过程中不断调用已有的经验；②具有适度的挑战性——从而保持好奇心，始终跃跃欲试；③没有标准答案，只有解决方案——最终攻克一些具体问题，获得成就感；④创造各种各样合作的可能性——在协同他人、连接资源上更为顺畅；⑤学习成果作品化——通过公开演讲和作品展示，从他人的评价和反馈中看见不一样的自己；⑥高度承载学习目标——在解决问题的过程中，悄无声息地达成预期的学习目标。

6.1　认知与可视化

所谓"认知"，简单说就是"认识、知道"。譬如对苹果的认知，可以拿在手上看一看，闻一闻，甚至咬一口尝尝味道，经过一连串动作对这种水果就有了初步了解。这个过程是通过我们的感觉来完成的。而对一些抽象的概念，譬如"免疫"，就要通过阅读上千字才能明白其原理。能否借助简单的图形和文字，像查地图那样简要地了解事物的来龙去脉呢？如图 6-1 所示的"免疫系统"概念地图就做了可视化的初步工作。人类已经进入信息化时代，网上购物、网络办公、网上搜索等成了日常生活的一部分，信息是生活必需品。从形态上讲，信息是无形的，需要以数据方式记录、储存、运用。怎么才能让无形的数据信息变为有形的图像来让人认知呢？

上面这张图通过设计让抽象概念变为有形的"地图"。从中可以看出信息的载体由数据文本转化为视觉形态，通过设计实现以简洁、清晰、准确、易懂的视觉形态进行信息的传达，视觉化设计就成了信息传播的重要方式。图 6-2 是拿破仑攻打俄国战役的概念地图。这张图包括这几个方面的含义：军队变化的数量用不同宽度的线条连续表示；军队行进路线的经度和纬度分别用不同的线条表现；军队行进的方向用颜色区分开来，黑色代表败退，褐色代表前进；军队的位置和相应的日期对应；退败沿途的气温也进行了标注。

课题设计 **Chapter 06**

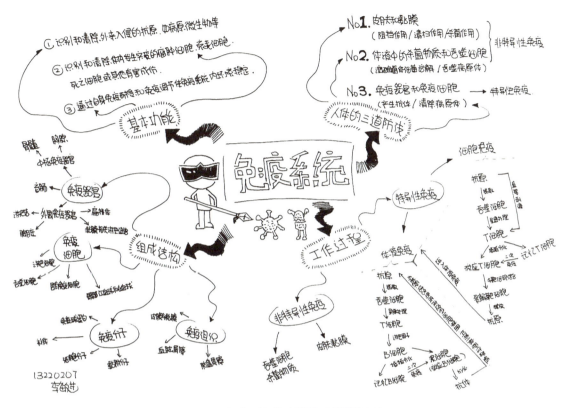

图6-1 免疫系统/概念地图/李敏菡/2014

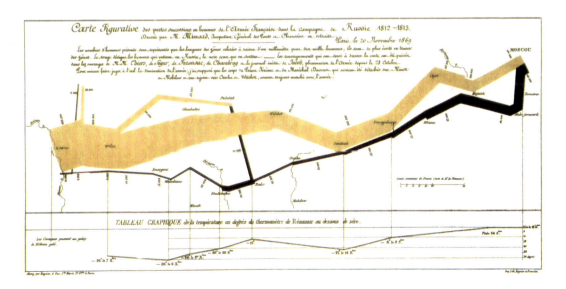

图6-2 1812至1813年对俄战争中法军人力持续损失示意图/选自
Edward R.Tufte，The Visual Display of Quantitative Information，1983，P40

设计思维

思维视觉化

1）以生活学习中自身关注的、好奇的问题为线索，展开思考，并把思考过程、节点、结论作视觉化表达。

2）或从REAP（Rural Education Action Program，农村教育行动计划）的官方网站上选一个感兴趣的议题作视觉化表达。

3）作业规格：A3纸，彩色打印。

"视觉化"就是图解，它既是一个视觉的自我对话，又是与他人用图交流的方式。图6-3和图6-4是自选课题。图6-3作者在学习本课程期间不慎将脚扭伤造成骨折，一时为此困扰。在治疗过程中增加了许多骨折知识和切身感受，为此作了图示化表达。图6-4作者出于好奇心提出的问题，成为下一研究课题的开始，并把研究性文本通过解读作图示化表达。图6-5、图6-6是根据REAP研究简报上的数据所做的作业。REAP全称为Rural Education Action Program（农村教育行动计划），由斯坦福大学和中科院共同发起，是一个科学严谨的影响评估组织，用研究结果为中国营养、健康和教育政策提供制定和改进建议。

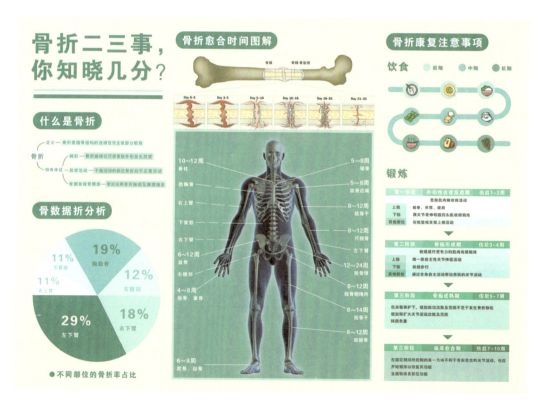

图6-3 骨折二三事，你知晓几分？/思维视觉化/刘小欢/2019

课题设计　Chapter 06

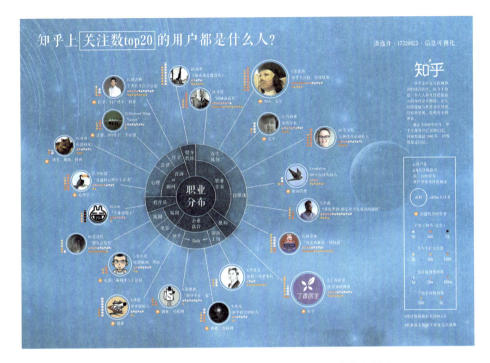

图6-4　知乎上关注数top20的用户都是什么人？／思维视觉化／潘逸舟／2019

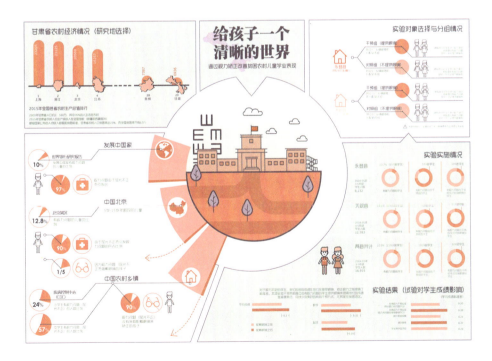

图6-5　给孩子一个清晰的世界／基于PEAP简报109／思维视觉化／项洁／2017

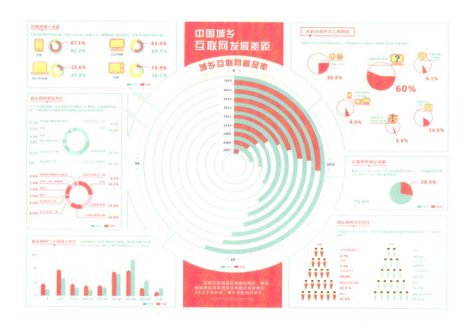

图6-6　中国城乡互联网发展差距／基于PEAP简报116／思维视觉化／余佳佳／2017

6.2　连接

课题22　连接

1）寻找合适的材料，设计一种创新连接（连接方式不得使用黏结剂）。
2）首先确定基本形，基本形之间必须能自由拆卸，并能组合成一个结构稳定的整体。
3）要充分研究材料特性与形态连接的可能性。
4）样本设计：内容包括构思过程、连接示意图和模型照片；模型尺寸为20cm×20cm×20cm范围之内。

设计步骤：
1）探索与构思　选择一个基本形，利用草图或简易模型试制等方式展开设计构思，探索各种可能性。
2）绘图与制作　根据构思的初步方案，绘制出设计尺寸图，选择适当的制作材料（如木材、

卡纸、瓦楞纸或KT板），根据尺寸图下料和裁剪，通过组装做出实物模型。

3）设计版面 将模型拍照，并将创意构思图、设计草图和工程制图等扫描，结合设计说明做成A4版面。

课题作业见图6-7～图6-16。

设计思维

杭州电子科技大学工业设计专业基础设计课程
设计：范卓群（12220248） 指导：叶丹、潘洋 日期：2014/03/18

课题名称：连接

课题要求：选择合适的材料，设计一种创新连接（连接方式不得使用黏结剂）。
首先要确定基本形，基本形之间必须能自由拆卸，并能组合成一个结构稳定的整体。
要充分研究材料特性与形态连接的可能性。
模型尺寸：20cm×20cm×20cm范围之内

图6-7 连接/模型版面/范卓群/2014

课题名称：连接

课题要求： 选择合适的材料，设计一种创新连接（连接方式不得使用黏结剂）首先要确定基本形，基本形之间必须能自由拆卸，并能组合成一个稳定的整体，要充分研究材料特性与形态连接的可能性。

模型尺寸： 20cm×20cm×20cm 范围内

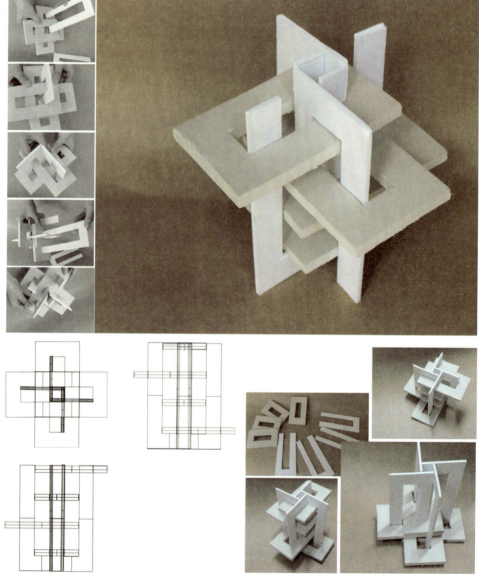

图6-8 连接/模型版面/王诗汇/2014

课题设计 Chapter 06

设 计 思 维

杭州电子科技大学工业设计专业基础设计课程

林小丽（12220226）　指导老师：叶丹　日期：2014/03/18

课题名称：连接
课题要求： 选择合适的材料，设计一种创新连接（连接方式不得使用黏结剂）
首先要确定基本形，基本形之间必须能自由拆卸，并能组合成一个稳定的整体，
要充分研究材料特性与形态连接的可能性。
模型尺寸： 20cm×20cm×20cm范围内

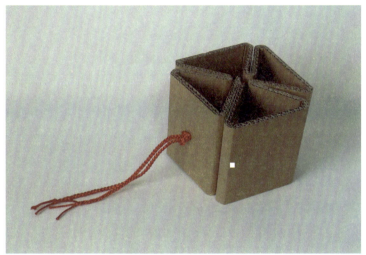

图6-9　连接/模型版面/林小丽/2014

设计思维

设计：张明珠（12220255）　　指导：叶丹、潘洋　　日期：2014/03/18

杭州电子科技大学工业设计专业基础设计课程

课题名称：连接

课题要求：选择合适的材料，设计一种创新连接（连接方式不得使用黏结剂）。首先要确定基本形，基本形之间必须能自由拆卸，并能组合成一个结构稳定的整体。要充分研究材料特性与形态连接的可能性。

模型尺寸：20cm×20cm×20cm范围之内

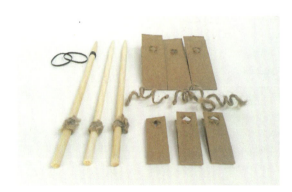

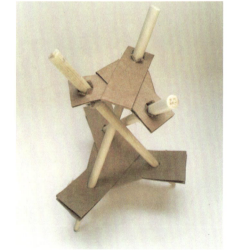

图6-10　连接/模型版面/张明珠/2014

| 课题设计 | **Chapter 06**

设计思维

杭州电子科技大学工业设计专业基础设计课程
设计：林岚珣（12220249）指导：叶丹、潘洋 日期：2014/03/18

课题名称：连接
课题要求：选择合适的材料，设计一种创新连接（连接方式不得使用黏结剂）。
首先要确定基本形，基本形之间必须能自由拆卸，并能组合成一个结构稳定的整体。
要充分研究材料特性与形态连接的可能性。
模型尺寸：20cm×20cm×20cm范围之内

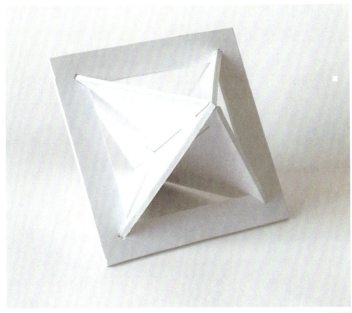
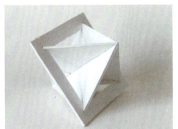
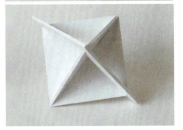
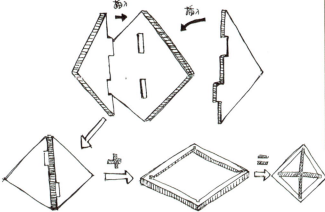

图6-11　连接/模型版面/林岚珣/2014

| 设计思维 | 设计：马卓（12220225） | 杭州电子科技大学工业设计专业基础设计课程 指导：叶丹、潘洋　日期：2014/03/18 |

课题名称：连接
课题要求：选择合适的材料，设计一种创新连接（连接方式不得使用黏结剂）。首先要确定基本形，基本形之间必须能自由拆卸，并能组合成一个结构稳定的整体。要充分研究材料特性与形态连接的可能性。
模型尺寸：20cm×20cm×20cm范围之内

图6-12　连接/模型版面/马卓/2014

课题设计 **Chapter 06**

设计思维

杭州电子科技大学工业设计专业基础设计课程

设计：沈莉 （12220229）指导：叶丹、潘洋 日期：2014/03/18

课题名称：连接

课题要求：选择合适的材料，设计一种创新连接（连接方式不得使用黏结剂）。首先要确定基本形，基本形之间必须能自由拆卸，并能组合成一个结构稳定的整体。要充分研究材料特性与形态连接的可能性。

模型尺寸：20cm×20cm×20cm范围之内

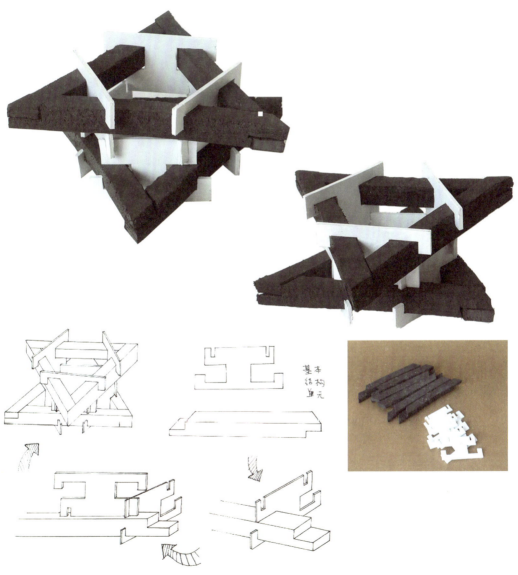

图6-13 连接/模型版面/沈莉/2014

设计思维

杭州电子科技大学工业设计专业基础设计课程
设计：郑美娟（1220256）指导：叶丹、潘洋　日期：2014/03/18

课题名称：连接

课题要求： 选择合适的材料，设计一种创新连接（连接方式不得使用黏结剂）。
首先要确定基本形，基本形之间必须能自由拆卸，并能组合成一个结构稳定的整体。
要充分研究材料特性与形态连接的可能性。
模型尺寸：20cm×20cm×20cm范围之内

图6-14　连接/模型版面/郑美娟/2014

Chapter 06

课题设计

设计思维

杭州电子科技大学工业设计专业基础设计课程

设计：朱淑娟（12220220） 指导：叶丹、潘洋 日期：2014/03/18

课题名称：连接

课题要求：选择合适的材料，设计一种创新连接（连接方式不得使用黏结剂）。首先要确定基本形，基本形之间必须能自由拆卸，并能组合成一个结构稳定的整体。要充分研究材料特性与形态连接的可能性。

模型尺寸：20cm×20cm×20cm范围之内

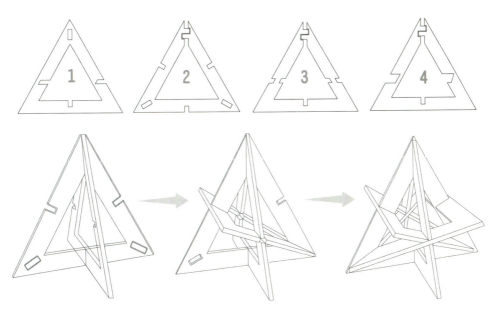

图6-15　连接/模型版面/朱淑娟/2014

135

设计思维

设计思维

设计：严胡岳（12220242） 指导：叶丹、潘洋 日期：2014/03/18

杭州电子科技大学工业设计专业基础设计课程

课题名称：连接

课题要求： 选择合适的材料，设计一种创新连接（连接方式不得使用黏结剂）。
首先要确定基本形，基本形之间必须能自由拆卸，并能组合成一个结构稳定的整体。
要充分研究材料特性与形态连接的可能性。
模型尺寸： 20cm×20cm×20cm范围之内

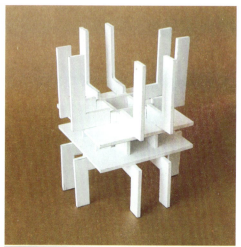

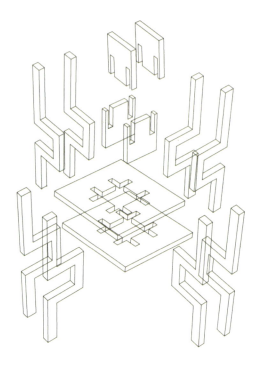

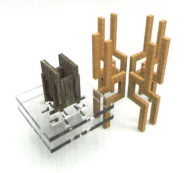

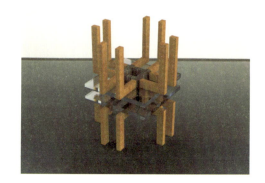

图6-16　连接/模型版面/严胡岳/2014

6.3 折叠与收纳

课题 23 折叠与收纳

1）以自己的生活环境为观察对象，对宿舍、居家、校园公共场所及本人生活状态作深入仔细的调查研究。

2）画出思维导图或概念地图，从中提炼设计概念。

3）画出设计草图、结构图；制作设计模型及版面。

4）材料：模型板、瓦楞纸、卡纸、无纺布、EVA等。

5）作业规格：A3纸，彩色打印。

课题作业见图6-17～图6-24。

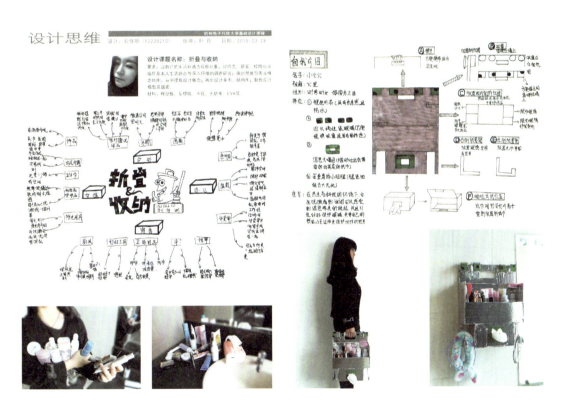

图6-17　折叠与收纳/作业版面/刘佳明/2015

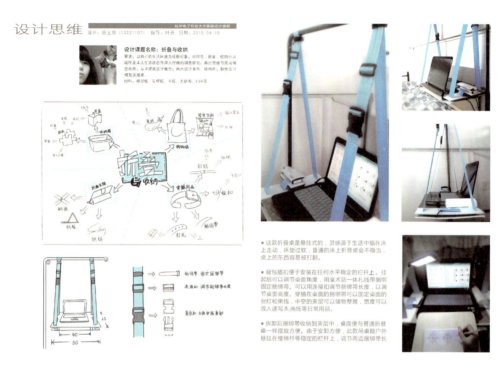

图6-18　折叠与收纳/作业版面/施玉琼/2015

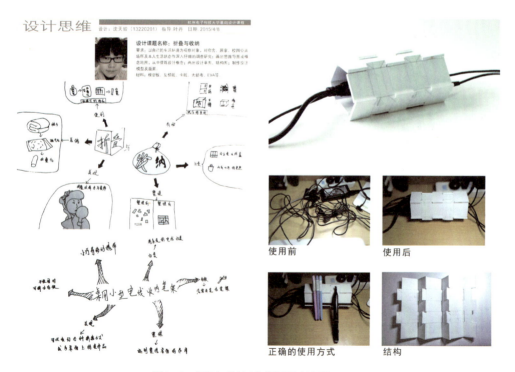

图6-19　折叠与收纳/作业版面/沈天姣/2015

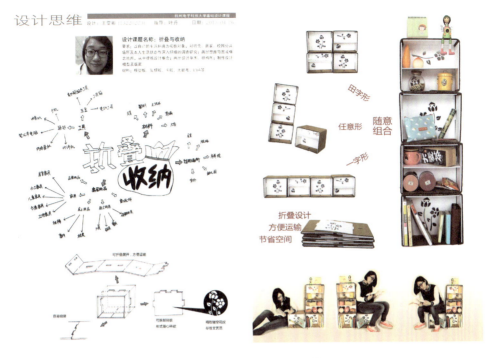

图 6-20　折叠与收纳/作业版面/王雯彬/2015

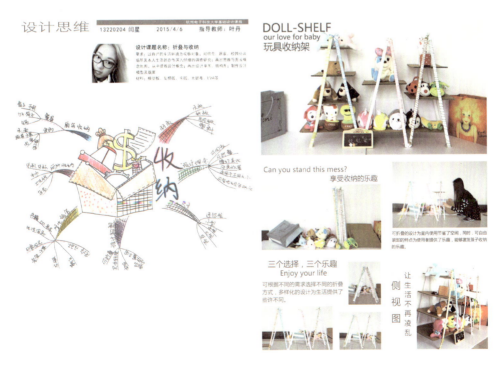

图 6-21　折叠与收纳/作业版面/闫星/2015

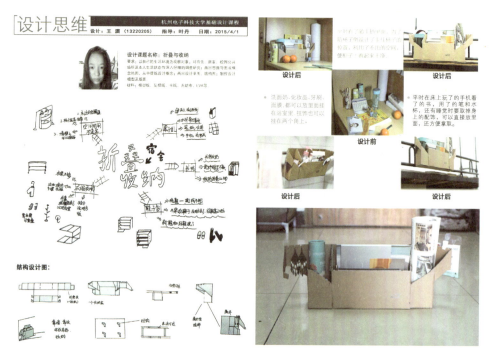

图6-22 折叠与收纳/作业版面/王潇/2015

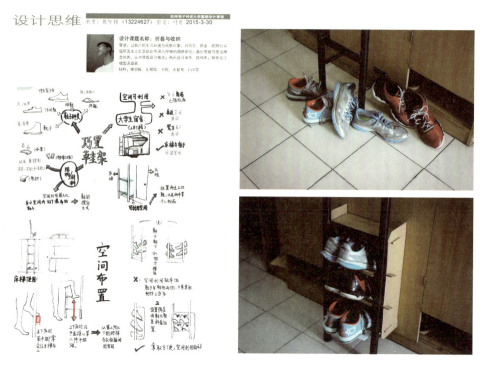

图6-23 折叠与收纳/作业版面/陈宇钊/2015

课题设计　Chapter 06

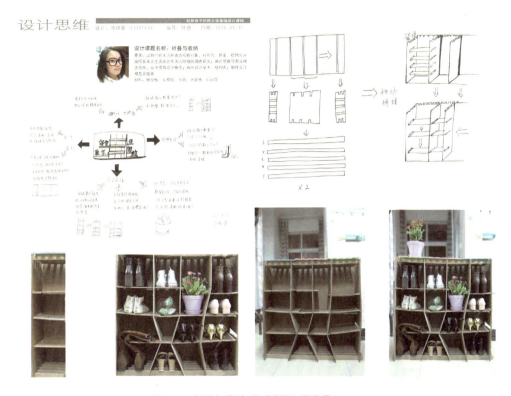

图6-24　折叠与收纳/作业版面/马晓曼/2015

6.4　隔断

 隔断

1）以宿舍为单位组成设计小组。

2）对共同生活的居住空间作思考研究：作为生活空间，具有学习、娱乐、访友等功能，如何用设计解决空间转换带来的问题。

3）分工合作画出设计草图、结构图，以瓦楞纸为材料，制作一个全比例模型。

4）由设计者本人演示设计作品的功能和使用场景，摄影并制作版面。

5）版面尺寸：600mm×1500mm，彩色打印材料：无纺布。

课题作业见图6-25～图6-30。

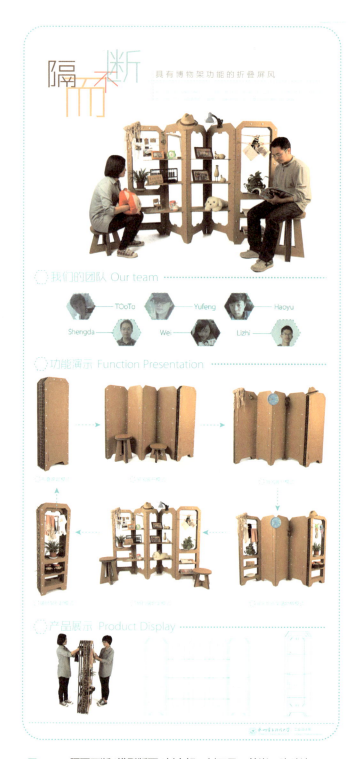

图6-25 隔而不断/模型版面/刘定轩、刘玉凤、姜巍、陈胜达/2013

课题设计 Chapter 06

隔中格

兼具储物功能的伸缩型隔断

本作品为分割私密与公共空间而设计，采用绿色环保的瓦楞纸材料，其结构设计力为可拆卸式，便于收藏、运输和网格销售。其构造可以由多个单体储物柜通过中间嵌板的链接，实现伸缩自如的空间隔断效果，不仅可以分隔空间，而且还具有储物柜和装饰柜功能。本产品适用于大学生公寓，以及刚刚走向社会而没有固定居所的年轻人。

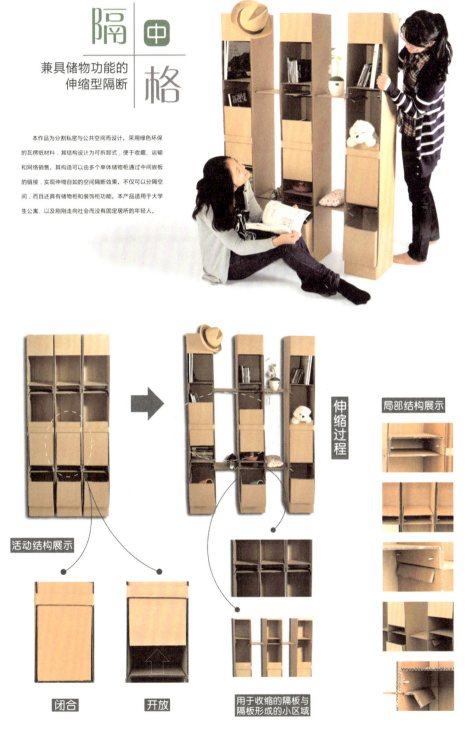

图6-26　隔中格/模型版面/张素荣、夏晨笑、许黎杰/2013

设计思维

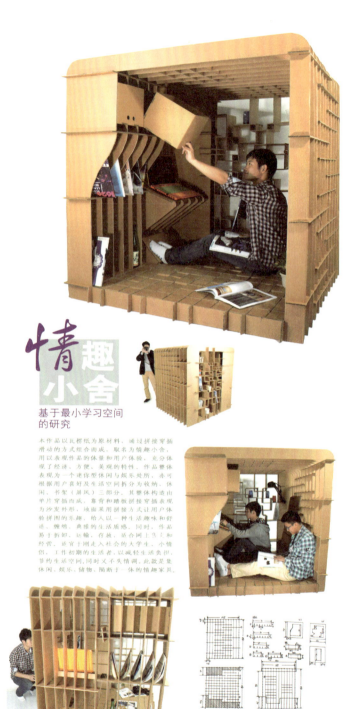

情趣小舍
基于最小学习空间的研究

本作品以瓦楞纸为原材料,通过拼接穿插滑动的方式组合而成,取名为情趣小舍,用以表现作品的体量和用户体验,充分体现了经济、方便、美观的特性。作品整体表现为一个迷你型休闲与娱乐处所,亦可根据用户喜好及生活空间拆分为收纳、休闲、书架(屏风)三部分。其整体构造由单片穿插而成,靠背和踏板拼接穿插表现为沙发外形。地面采用拼接方式让用户体验拼图的乐趣,给人以一种生活趣味和舒适、惬意、典雅的生活质感。同时,作品易于拆卸、运输、存放,适合网上生意和经营。适宜于刚走入社会的大学生、小情侣、工作初期的生活者,以减轻生活负担,节约生活空间,同时又不失情调。此款是集休闲、娱乐、储物、隔断于一体的情趣家具。

设计:何城坤 柯斌　指导:叶丹
　　　范则敢 张凯　　　　潘阳
　　　杨小波

图6-27　情趣小舍/模型版面/何城坤、范则敢、柯斌、杨小波、张凯/2013

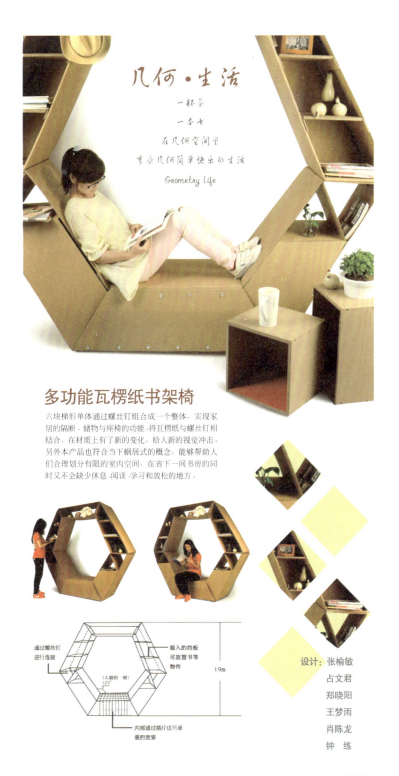

图6-28　几何生活/模型版面/张榆敏、占文君、郑晓阳、王梦雨、肖陈龙、钟练/2013

设计思维

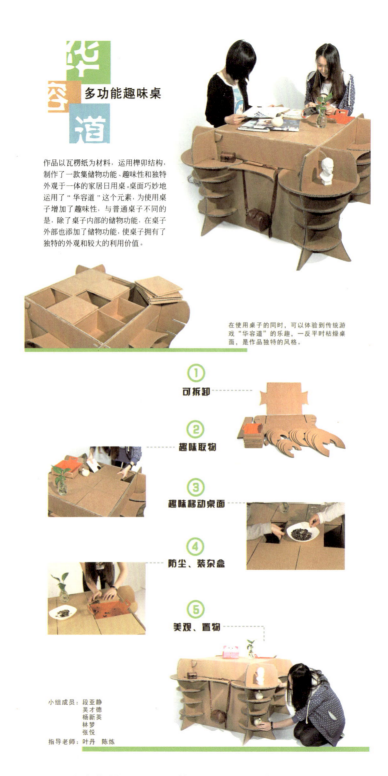

图6-29 华容道/模型版面/段亚静、吴才德、杨新英、林梦、张悦/2013

课题设计 Chapter 06

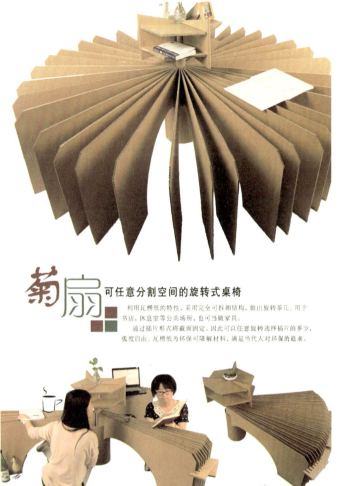

菊扇 可任意分割空间的旋转式桌椅

利用瓦楞纸的特性,采用完全可拆卸结构,做出旋转茶几。用于书店、休息室等公共场所,也可当做家具。

通过插片形式将截面固定,因此可以任意旋转选择插片的多少,弧度自由。瓦楞纸为环保可降解材料,满足当代人对环保的追求。

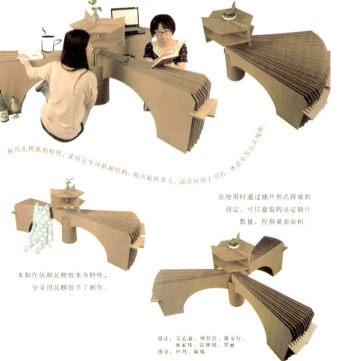

利用瓦楞纸的特性,采用完全可拆卸结构,做出旋转茶几,适合应用于书店、休息室等公共场所。

在使用时通过插片形式将桌面固定,可任意旋转决定插片数量,控制桌面面积。

本制作依照瓦楞纸本身特性,全采用瓦楞纸手工制作。

设计:吴乙嘉、周佳佳、陈安行、秦家伟、雷继周、罗丽
指导:叶月、陈炼

图6-30 菊扇/模型版面/吴乙嘉、周佳佳、陈安行、秦家伟、雷继周、罗丽/2013

147

6.5　协同设计工作坊

工作坊（Workshop，或译作设计营）是近年来在国内外高等院校、制造业、设计界盛行的活动形式，通常以某一课题在参与者中进行设计互动和信息交流，参与者包括企业研发人员、高校师生、研究机构人员等。其特点是时间短，形式比较灵活，不求解决问题的完整性，而是通过活跃、自由、互动的交流方式激发创新思维，进行一些开拓性的设计探索。图6-31为工作坊图片集锦。

图6-31　协同设计工作坊

6.5.1 智慧城市

课题 25　城市家具

1）这是一个服务设计课题。要求：研究怎样为大众提供有用、可用、有效率和被需要的服务；以用户体验为中心，设计充满智慧的未来城市服务系统；设计方案具有前瞻性、创造性、实用性、系统性，并具有良好的表达。

2）在自由报名、学院推荐、老师审核的基础上，3～5人一组（主要面向专业：工业设计、产品设计、通信、计算机、数字媒体技术，可以跨专业、跨年级），并对设计团队名称、理念和形象标志进行设计。

3）进行课题调研、内容分析，发现城市。

4）每个小组整理调研资料（现象观察、典型用户、服务流程分析），并将调研结果制作成一个PPT文件，向工作坊全体师生作汇报（中英文双语）。导师作总结，提出工作坊具体要求和时间安排。

5）以小组为单位，在对调研会内容讨论的基础上，运用思考工具（思维导图、头脑风暴、系统图、草图等）展开设计分析和定位。与导师交流，确定设计研究课题。

6）概念深化，运用故事板工具细化产品细节，制作概念模型，探讨产品尺度。

7）细化方案：人机研究，确定各部位尺寸，计算机建模、等比例模型制作等。

8）完成发表、展示等一系列工作。版面尺寸：800mm×1800mm，彩色打印材料：无纺布。

9）工作坊设计成果现场答辩（中英文双语）。

10）工作坊导师由意大利设计师Vincenzo Vinci担任。

工作坊作品见图6-32。

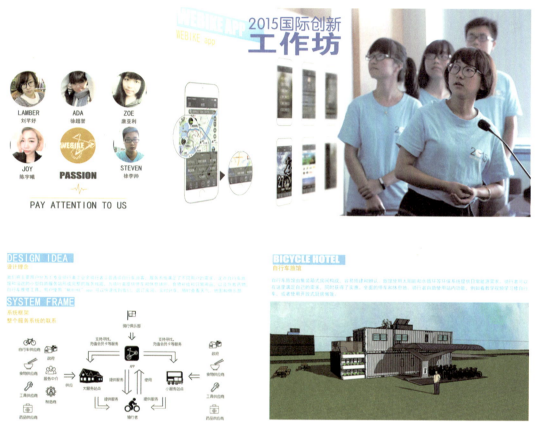

图6-32 智慧城市——骑行者服务系统/工作坊版面/刘芊妤、徐超誉、徐李帅、唐亚利、陈宇曦/2015

课题设计　Chapter 06

6.5.2　新材料EBM

课题 26　新材料的畅想

1）设计课题由合作企业提出。该企业是一家竹制品生产厂商，自主研发了一种新型环保材料（ECO Bamboo Material），要求对新材料有一个全新的认知，作新产品的畅想。这是由聚乳酸与竹纤改性复合而成的材料，一种用丰富的可再生自然资源制造的全降解注塑级环保材料。

2）在自由报名、学院推荐、老师审核的基础上组成五人小组（小组成员可以跨专业、跨年级），并对设计团队名称、理念和形象标志进行设计。

3）课题调研：企业现状、新材料特性、新材料新工艺、新材料的色彩、竹制品市场、竹制品加工工艺等。每个小组确定一个课题进行调研，并将调研结果制作成一个PPT文件，向工作坊师生、企业工程师作汇报（中英文双语）。导师作总结，提出工作坊具体要求和时间安排。

4）以小组为单位，在对调研交流会议内容讨论的基础上，运用思考工具——思维导图、头脑风暴、概念地图、草图等手段，产生多个产品概念。与导师交流，确定设计研究课题。

5）深化概念思考，对材料特性作仔细研究，并运用故事板工具细化产品的每一个细节，制作概念模型，探讨产品尺度，进行人机关系研究。

6）细化方案：人机研究，确定各部位尺寸，进行计算机建模、等比例模型制作等。

7）与企业工程师讨论产品结构、生产工艺、结构、材料等技术问题。

8）完成发表、展示等一系列工作。版面尺寸：800mm×1800mm，彩色打印材料：无纺布。

9）工作坊设计成果现场答辩（中英文双语）。

10）工作坊导师由德国柏林艺术大学教授Egon Chemaitis和讲师Karen Donndorf担任。

工作坊产品原型及作品见图6-33～图6-35。

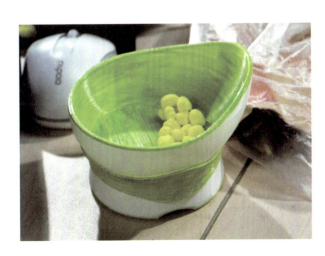

图6-33

新材料EBM——Easy Bowl/概念模型/吴胜宇、叶燕、何航、杨景乔、苗玉婷/2017

设计思维

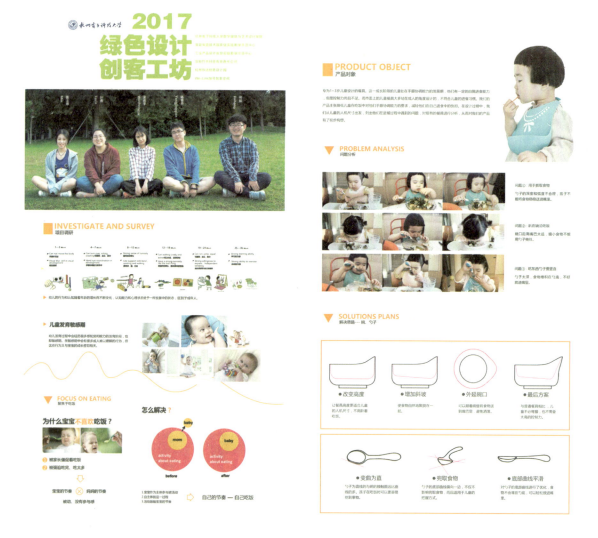

图6-34 新材料EBM——Easy Bowl/工作坊版面/吴胜宇、叶燕、何航、杨景乔、苗玉婷/2017

课题设计 Chapter 06

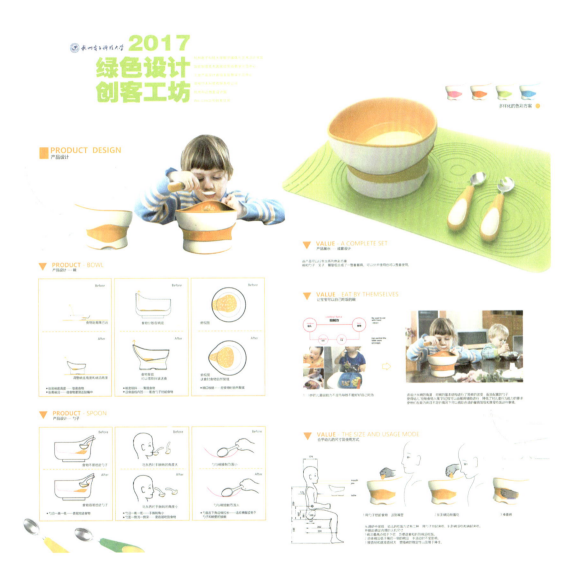

图6-35　新材料EBM——Easy Bowl/工作坊版面/吴胜宇、叶燕、何航、杨景乔、苗玉婷/2017

6.5.3 未来办公空间

办公家具

1）设计课题由合作企业提出。该企业是一家办公家具生产厂商及上市公司。

2）在自由报名、学院推荐、老师审核的基础上组成五人小组（小组成员可以跨专业、跨年级），并对设计团队名称、理念和形象标志进行设计。

3）课题调研：企业现状、家具生产工艺、家具新材料、办公家具市场等。将调研结果制作成一个PPT文件，向工作坊师生、企业工程师作汇报（中英文双语）。导师作总结，提出四个设计方向：联合办公、色彩缤纷、办公家居化和户外办公。小组经过讨论确认设计课题。

4）以小组为单位，在对调研交流会议内容讨论的基础上，运用思考工具——思维导图、头脑风暴、概念地图、草图等手段，产生多个产品概念。与导师交流，确定设计研究课题。

5）深化概念思考，对材料特性作仔细研究，并运用故事板工具细化产品的每一个细节，制作概念模型，探讨产品尺度，进行人机关系研究。

6）细化方案：人机研究，确定各部位尺寸，进行计算机建模、等比例模型制作等。

7）与企业工程师讨论产品结构、生产工艺、结构、材料等技术问题。

8）完成发表、展示等一系列工作。版面尺寸：800mm×1800mm，彩色打印材料：无纺布。

9）工作坊设计成果现场答辩（中英文双语）。

10）工作坊导师由意大利米兰理工大学设计学院教授Idelfonso Colombo和副教授Alberto Sala担任。

工作坊活动集锦及作品见图6-36、图6-37。

课题设计 Chapter 06

图6-36 家具设计工作坊活动现场/2017

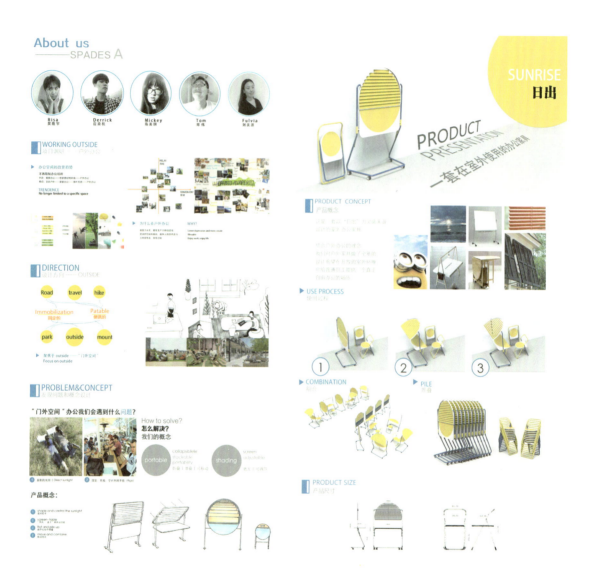

图6-37 日出——户外办公家具/工作坊版面/吴胜宇、应渝杭、陈美琪、刘芙源、郑伟/2017

6.5.4 儿童教育玩具

课题 28　早教产品

1）设计课题由合作企业提出。该企业是一家工业设计公司，2010年成立于荷兰代尔夫特，在上海、深圳、荷兰、东京和加利福尼亚均有分公司。公司在2016年创立了Design Nest概念设计巢平台——一个对全球原创设计师开放，帮助其实现梦想，将设计概念落地，并且可以共享公司资源的平台。本次工作坊的优秀作品将发布在平台上，引荐给全球客户。

2）在自由报名、学院推荐、老师审核的基础上组成五人小组（小组成员可以跨专业、跨年级），并对设计团队名称、理念和形象标志进行设计。

3）导师首先提出三个问题供大家思考：如何通过产品增加早教的趣味性？如何通过产品设计增加父母与孩子的互动？是否真的可以寓教于乐？在问题思考基础上，每个小组自选一个调研方向，进行公司研究、市场研究、用户研究和法律研究，将调研结果制作成一个PPT文件，向工作坊师生作汇报（中英文双语）。导师作现场总结。

4）以小组为单位，在对调研交流会议内容讨论的基础上，运用思考工具——思维导图、头脑风暴、概念地图、草图等手段，产生多个产品概念。与导师和企业设计师交流，确定设计研究课题。

5）深化概念思考，对材料特性作仔细研究，并运用故事板工具细化产品的每一个细节，制作概念模型，探讨产品尺度，进行人机关系研究。

6）细化方案：人机研究，确定各部位尺寸，进行计算机建模、等比例模型制作等。

7）与企业设计师讨论产品结构、生产工艺、结构、材料等技术问题。

8）完成发表、展示等一系列工作。版面尺寸：800mm×1800mm，彩色打印材料：无纺布。

9）工作坊设计成果现场答辩（中英文双语）。

10）工作坊导师由荷兰ALLOCACOC工业设计公司Arthur Limpens设计团队担任。

工作坊作品见图6-38、图6-39。

设计思维

图6-38 儿童早教产品设计营作品实体模型/2018

图6-39　儿童玩具——Tube Chess/工作坊版面/乐可欣、徐雅静、颜嘉慧、杨柳/2018

参考文献

[1] [美]约翰·杜威.我们如何思维[M].伍中友,译.北京:新华出版社,2011.
[2] [美]鲁道夫·阿恩海姆.视觉思维[M].腾守尧,译.北京:光明日报出版社,1987.
[3] [日]横山祯德.设计思维[M].王庆,译.北京:人民邮电出版社,2017.
[4] 杨砾,徐立.人类理性与设计科学[M].沈阳:辽宁人民出版社,1987.
[5] [美]赫伯特·A.西蒙.关于人为事物的科学[M].杨砾,译.北京:解放军出版社,1987.
[6] [英]Nigel Cross.设计师式认知[M].任文永,陈实,译.武汉:华中科技大学出版社,2013.
[7] [英]安东尼·邓恩,菲奥娜·雷比.思辨一切——设计、虚构与社会梦想[M].张黎,译.南京:江苏凤凰美术出版社,2017.
[8] 许喜华.工业设计概论[M].北京:北京理工大学出版社,2008.
[9] [美]哈罗德·尼尔森,艾瑞克·司杜特曼.一切皆为设计——颠覆性设计思维与设计哲学[M].2版.俞强,译.北京:人民邮电出版社,2018.
[10] [加]保罗·萨伽德.心智——认知科学导论[M].朱菁,陈梦雅,译.上海:上海辞书出版社,2012.
[11] [意]埃佐·曼奇尼.设计,在人人设计的时代[M].钟芳,马谨,译.北京:电子工业出版社,2016.
[12] [美]唐纳德·A.诺曼.好用型设计[M].梅琼,译.北京:中信出版社,2007.
[13] [日]妹尾河童.河童旅行素描本[M].姜淑玲,译.北京:生活·读书·新知三联书店,2004.
[14] 傅世侠,罗玲玲.科学创造方法论[M].北京:中国经济出版社,2000.
[15] 叶丹.用眼睛思考——视觉思维实验教学[M].2版.北京:中国建筑工业出版社,2017.